国际顶级绘画大师
HOW TO DRAW AND PAINT ANATOMY, volume 2
艺用解剖

英国ImagineFX编辑部 编著　李婷 译　　卷2

清华大学出版社
北京

本书封面贴有清华大学出版社防伪标签，无标签者不得销售。

版权所有，侵权必究。举报：010-62782989，beiqinquan@tup.tsinghua.edu.cn。

图书在版编目（CIP）数据

国际顶级绘画大师：艺用解剖. 卷 2 / 英国 ImagineFX 编辑部编著；李婷译. — 北京：清华大学出版社，2017（2021.9重印）

书名原文: HOW TO DRAW AND PAINT ANATOMY

ISBN 978-7-302-46099-2

Ⅰ.①国… Ⅱ.①英… ②李… Ⅲ.①艺用人体解剖学 Ⅳ.①J064

中国版本图书馆 CIP 数据核字（2017）第 006091 号

责任编辑：王　琳
封面设计：常雪影
责任校对：王荣静
责任印制：杨　艳

出版发行：清华大学出版社
网　　址：http://www.tup.com.cn，http://www.wqbook.com
地　　址：北京清华大学学研大厦 A 座　　邮　　编：100084
社 总 机：010-62770175　　邮　　购：010-62786544
投稿与读者服务：010-62776969，c-service@tup.tsinghua.edu.cn
质量反馈：010-62772015，zhiliang@tup.tsinghua.edu.cn
印 装 者：涿州汇美亿浓印刷有限公司
经　　销：全国新华书店
开　　本：190mm×260mm　　印　　张：8.75　　字　　数：246 千字
版　　次：2017 年 10 月第 1 版　　印　　次：2021 年 9 月第 7 次印刷
定　　价：49.80 元

产品编号：067192-02

国际顶级绘画大师
艺用解剖

欢迎

这是我们与了不起的艺术家罗恩·雷蒙（Ron Lemen）的第二次合作，为大家呈现他在人体绘画方面的专题研讨。本书将介绍罗恩有关人体写生和人体默写的方法，对于努力成为或已成为专业艺术家的你来说，这些内容都值得一看。我们不禁要深入挖掘罗恩非凡的专业知识，并将其呈现出来与大家分享。

在这部绘画解剖学教程中，罗恩深入思考并阐释了人体是如何运动的。他解释了如何将人体各部分分解为简单的形状，并且如何通过节奏线将这些形状连接起来，从而绘制运动中的人体。

和罗恩一样，克里斯·雷加斯皮（Chris Legaspi）也是一位热衷于人体绘画的艺术家，我们将为大家展现他在人体动态捕捉，以及人体明暗面表现的思路。这些内容进一步完善了罗恩的艺用人体解剖教学。

如果你想要在艺术方面精进提升，本书中还提供了相关专题介绍，来自行业前沿的插画师将引导你从传统的绘画方式转向使用Photoshop和Painter软件进行数字绘画创作。精彩内容，不容错过。

如果你喜欢本书，就请在你最喜欢的网站向更多的人推荐！

Claire

克莱尔·豪利特
总编辑

画廊

艺用解剖绘画大师们和我们分享他们的作品,其中包括弗兰克·弗雷泽塔。

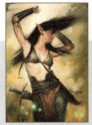
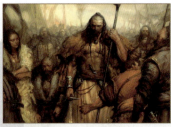

世界最杰出的艺术家们为你提供最好的指导,分享他们关于艺术解剖的技术和灵感,以及角色绘画和混合媒介的专题内容。

专题
通过15个分步指南给你提供来自专业艺术家的实用建议

罗恩·雷蒙艺用解剖
学习默写人体解剖结构的方法

- 16 绘制肩部
- 24 绘制背部的形态和姿势
- 32 绘制运动中的手腕
- 39 绘制有线条感的健壮臀部
- 47 绘制运动中的人体
- 54 掌握角色绘制中的布料表现方法
- 64 如何绘制想象中的角色

角色绘画技巧
精通从生活中绘制角色的技巧

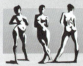

- 76 绘制姿势和运动
- 81 光影和形体素描

核心绘画技巧
使用这些技巧将绘画理论运用于实践中

- 92 绘画的艺术:理论
- 97 绘画的艺术:实践

从传统到数字
探索如何在你的艺术中使用混合媒介

- 106 融合传统和数字艺术
- 112 使用混合媒介绘制牧神
- 114 表现出自然绘画的效果
- 120 学习绘制皮肤的秘诀

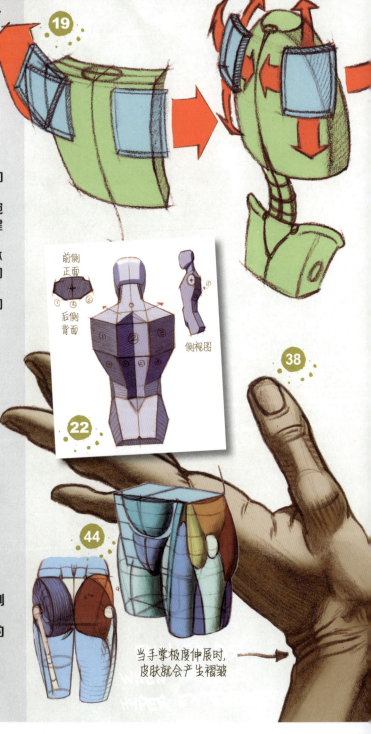

目 录

124 问答艺术家
肖像绘画和角色绘画技巧

萝伦·K. 卡农
来自美国的画家分享她关于绘制脸部雀斑和表现深色皮肤的技巧。

祖尔·卡罗
诸如晕染法和明暗对比法等核心艺术技法都是祖尔致力于探索的内容。

玛塔·达利希
这里玛塔解释了如何创作出生动的肖像画以及如何为你的画稿添加皮肤色调高光。

辛西雅·雪柏
辛西雅为你提供关于改变角色的着色以及关于透视收缩法技巧的解决方案。

梅兰妮·德隆
这位法国艺术家探索了绘制真实而顺滑的头发的方法,以及人物侧脸比例的绘制方法。

杰里米·恩尼西奥
杰里米总结了添加纹理气氛效果的简单方法。

画廊

这里展示了最具代表性的幻象艺术绘画作品,让我们从作品背后那些充满传奇色彩的艺术家身上获得一些灵感和启发。

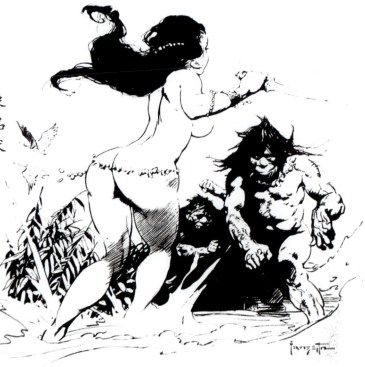

Frank Frazetta
弗兰克·弗雷泽塔

弗兰克·弗雷泽塔于2010年逝世。关于他的评价,如果仅仅认为他对我们是一种激励,那无疑是轻描淡写了他的影响力。他影响了艺术领域及整个流行文化。他塑造的各种各样的野蛮人、幻想生物以及女性形象,被赋予了幻想艺术全新的现实主义和极大的魅力。其影响力一直延伸至图书、漫画、电影和音乐领域。

从一开始,弗兰克的绘画就呈现出一种松散的,但同时又大胆而富有戏剧性的风格。1965年,弗兰克为罗伯特·E.霍华德的小说《降魔勇士》绘制了封面。作品震撼人心,具有标志性的意义,并且推翻了大众对幻想艺术形式上的偏见。"我看的不是细节,只是某种气氛(的表现)。"他曾这么告诉我们。

弗兰克大部分耳熟能详的插画作品创作于1965年至1973年,包括《猫女孩》《白银战士》,以及标志性的《死亡交易者》。他常常感觉自己是在"用本能",且几乎是无意识地"绘画。""就好像我的思想在这里,而我的手早已触碰到了别的地方",他说:"思想和手二者不知不觉中就合二为一了。"

在20世纪80年代,他的艺术作品开始出现在唱片封面上、T恤上,以及电影中。他那些未完成的草图销量上千,《降魔勇士》的原稿以100万美元的价格成交。"弗兰克赋予标志性的形象以新鲜感,从而使幻想艺术重获新生,他的绘画来自他对戏剧和冲突的丰富的情感体验。"艺术家詹姆斯·格尔尼如此评价。

弗兰克是个独一无二的天才,他在黄金时代艺术和现代艺术的鸿沟间架起了一座桥梁。

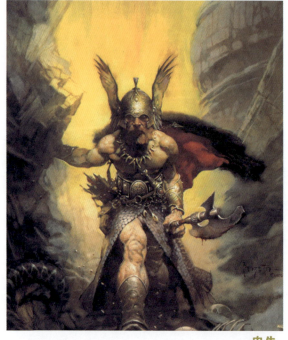

忠告

"直到开始动笔前,我脑中都不会有准确的图像,只有一个大致的感觉。极少数情况下,我可能在绘制草图时就能够在头脑中形成清晰的画面,但这些画面通常是一些非常简单的场景。"

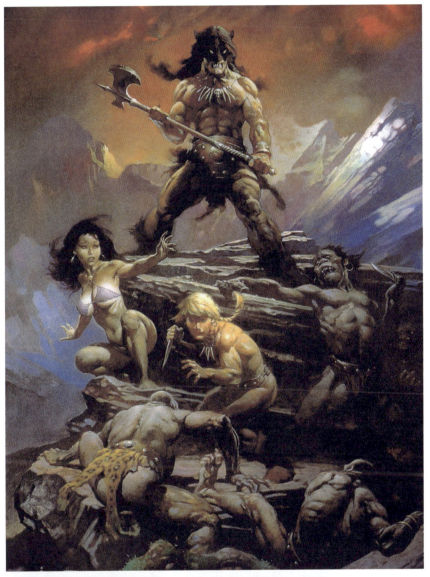

> 也许我会因为我的想象力、戏剧艺术和不畏冒险而被铭记。

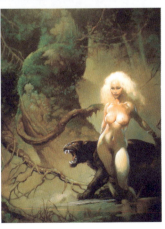

忠告

"构好图我就会先从角色塑造上入手：角色是最重要的。图形之间会相互影响并为画面带来稳定感。我想这正是我的作品打动人心的原因，即便人们并不知道为什么。"

Jon Foster
乔恩·福斯特

乔恩·福斯特为一些大型漫画系列书绘制封面，包括《蝙蝠侠》《星球大战》《异形大战铁血战士》《吸血鬼猎人巴菲》，等等。这个领域的粉丝们期望值很高，而且因为涉及资金投入，因而艺术方向的选择和来自商业上的压力都令人望而生畏。

"它（金钱）使这一领域更有挑战性，却并未使它更加有趣，"乔恩说道，"粉丝们对角色有强烈的期待，希望角色能按照他们所设想的方式呈现出来，尤其当角色是女演员萨拉·米歇尔·盖拉这类的——她就是个标准。"

"肢体语言是我的主要兴趣所在，"他说，"例如握住自己的手，或者倾斜肩膀，或者头歪向一边或晃动，或者肩膀一高一低。对于这些看似古怪的小动作，研究如何让它们更生动，并让它们少一些静态和套路，我对此感到趣味盎然。"

他通过画大量的小稿来设计姿势和构图，不断寻求不同的表达方式。他经常使用数码相机的定时拍照功能来捕捉自己的姿势，以此作为绘画的参考。

目前，乔恩最喜欢的工作是为少儿图书绘制封面，并创作故事板。他完全沉迷于这一领域，他觉得在这方面他能充分发挥自己讲故事的能力，同时又能创作出大量的作品。

忠告

"学会静下心来，尤其要安抚你大脑的左颞叶。给心灵一处宁静之所，与内心中自我怀疑的习惯和拖延的声音做抗争。"

" 我为不同题材的青少年图书绘画——也为同类主题的各种成人书画插画。"

Donato Giancola
唐纳托·吉恩科拉

"如果你要为我贴上标签,那么我属于表现科幻和魔幻题材的古典抽象写实主义者。"

唐纳托对工作充满激情。他的绘画穿越世代,超越流派——融合拉斐尔前派的写实主义和未来主义,并试图使其在史诗类和情感类的作品中和谐共存。为此他投入了大量的时间。

"我通常花 2~6 小时(做准备):对于一个大型项目而言,这意味着找到最理想的模特来摆姿势,查询关于表现对象的一些比较模糊的描述性资料,还要花几小时来浏览那些有关创意来源的书籍,甚至那些与我的任务仅有一丝联系的参考资料。"

这样做当然很有用,但是唐纳托几乎有着与别人完全不同的职业生涯。"我刚上大学时学习的是电气工程专业,"他说,"直到第二年,我才报名参加了艺术类课程的学习。"

他对于艺术的热情也反映在了对博物馆的热爱中。"我痴迷于逛博物馆,"他笑着说,"搬到纽约的目的就是为了离博物馆更近。无数个下午后,我徜徉其中,欣赏着我最喜爱的艺术家的作品——汉斯·梅姆林、扬·凡·艾克、沃特豪斯·弗米尔、安格尔·蒙德里安、伦勃朗,以及提香。我努力理解他们的复杂性。"和那些为他带来启发的艺术家一样,唐纳托无疑也是一位当代艺术大师。

忠告

"我最爱用的启发思维的方法就是走出工作室。我们的周围总有那么多美丽的、充满想象力而又振奋人心的事物——这是为创造力充电的最佳方法。"

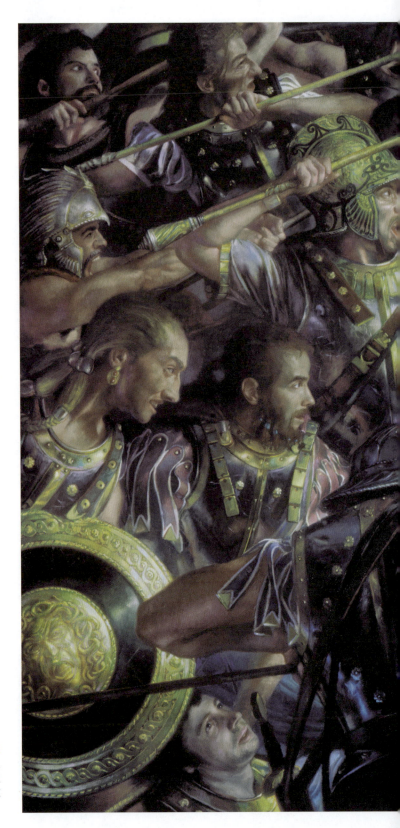

画廊 5

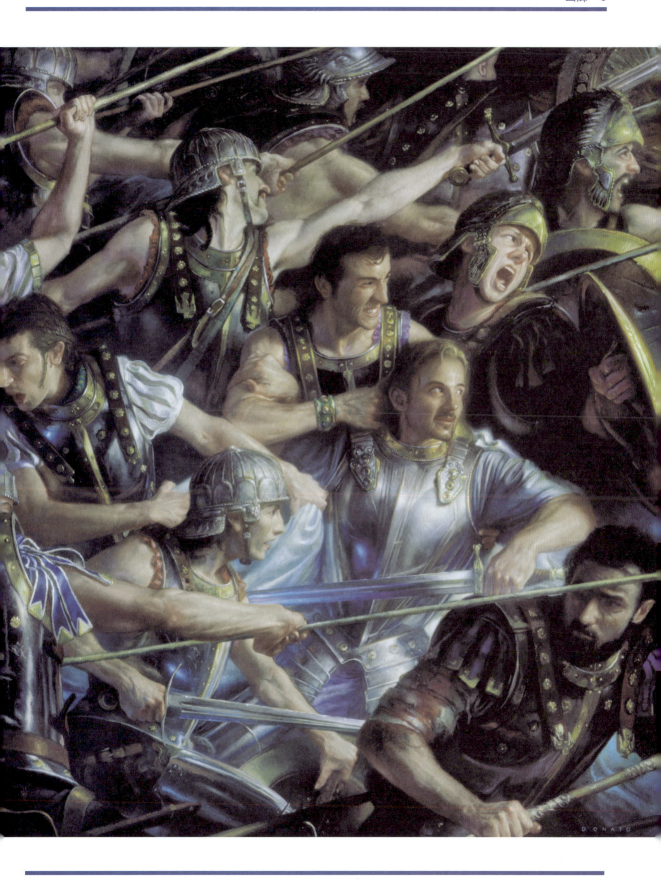

John Howe
约翰·豪

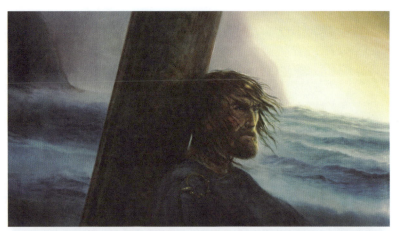

约翰·豪在幻象艺术流派中是个传奇，他给了你一双眼睛去感受托尔金文学艺术。1976年，他首次接触小说《指环王》，自此开启了他描绘托尔金笔下世界的生涯。他为托尔金的小说绘制主题封面、海报、日历，并为之后由彼得·杰克逊执导的电影担任美术设计。

"这是一次独特的体验，非常令人兴奋，充满乐趣，当然也伴随着大量艰苦的工作。"约翰说："与一个才华横溢的大型团队共同完成一个庞大的项目，这种体验难能可贵。就像大机器中的一个小小的齿轮，所有微薄之力聚少成多，共同推动着这台大机器不断向前滚动，直到影片的最终完成。"

约翰的作品所展现出的吸引力和真实感源于他对历史的喜爱。他对考古学满怀感激，并收集和制作刀剑、盾牌，以及其他各种来自中世纪的器具。

"我们不再穿斗篷、紧身裤、皮靴，不再装备链甲或盔甲。为了恰当地呈现这些元素，有必要了解它们的功能和用法。"他说，"我们要怎么穿戴这些装备？在尘土中行走了一天的靴子会变成什么样子？——所有这些都是极小的细节，却能帮助你呈现出更令人信服的画面。"

约翰现在回到了新西兰，为电影《霍比特人》担任设计，他仍在马不停蹄地进行着冒险。

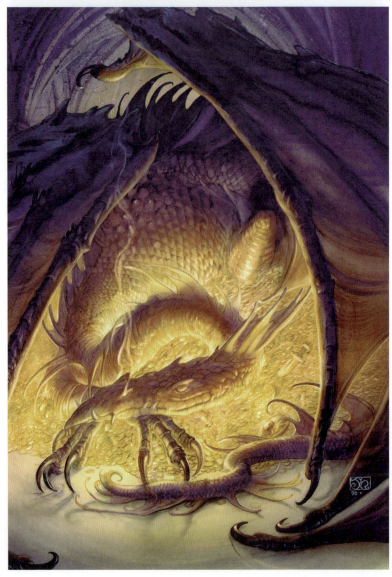

忠告
"画你不会画的东西，这样你才能成长。"

❝ 我没办法全面地评价《贝奥武夫》,它是一部如此残酷无情而又非同寻常的灾难性史诗。❞

Lucas Graciano
卢卡斯·格拉西亚诺

卢卡斯·格拉西亚诺没有接受过正统训练，他最初在圣迭戈的主题公园里画漫画。在参加了2002年全美漫画家网络大赛并获得了多个奖项后，他进入瓦特工作室，努力磨炼画技。当转向专业领域后，荣誉依然接踵而至，但是在所有这些荣誉中，卢卡斯表示能在自己的职业生涯早期入选《光谱》年鉴，对他来说无疑是一个宝贵的重要时刻。"我一直在收藏这套年鉴，我也清楚地知道正是这套系列书吸引我成为其中的一位创作者。"卢卡斯回忆起自己得知好消息的时刻："我记得我的朋友EM·吉斯特，他在晚课上将这个消息告诉了我。那个晚上笑容就一直挂在脸上，我高兴了整整一晚。"

更多荣誉纷至沓来，其中包括为索尼在线娱乐公司出品的电子游戏《诺瑞斯传奇》创作的绘画作品《银翼》斩获得2010年的切斯利奖。"天哪，那次获奖简直出乎意料！要知道参赛者中不乏强大的对手。"卢卡斯不禁感叹道。

尽管现在依然为电子游戏行业工作，卢卡斯确是这个领域中少有的仍然使用传统方式工作的艺术家之一。他的这一背景以及传统艺术技巧，保证了他的画面具有扎实的基础，并构建出了一种绘画理念。"我始终努力提高工作质量，即在构图、画面表现以及故事表述等方面的工作质量。"

卢卡斯目前从事教学工作，同时坚持自由创作。他奉为真理的座右铭是"获得经验没有捷径可走"。遵循这条准则，也许你也能获奖。

忠告
"确保你对工作有一个合理的配置。其中质量永远优于数量。"

"尽可能去打好坚实的基础，这样才能使你脚踏实地地走好这条路。"

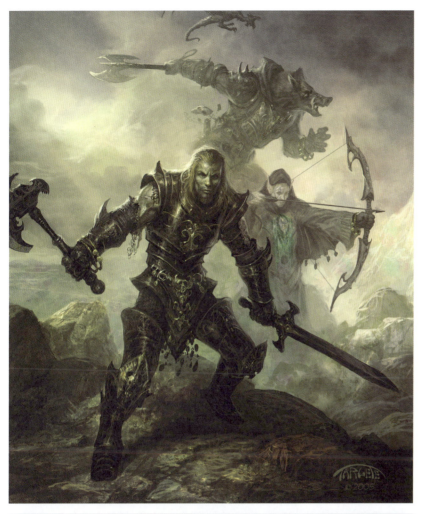

JP Targete
JP·塔吉特

JP·塔吉特的客户中包括了韩国NCSoft公司、美国威世智公司、美国幻想飞行游戏公司。对于这些公司来说，JP·塔吉特就是一位徜徉在想象世界的艺术家，他挥刀斩碎地狱，阴曹地府的恶魔们尖叫着被他拖拽到了这里。至少这些就是他的艺术所呈现给我们的样子。

"表现幻象主题对我来说是一种极大的释放。"JP说道，但也存在风险，"它有时会让你与现实世界脱节"。

毋庸置疑，与现实脱离能够产生伟大的作品，但是JP始终不忘一边创作，一边关注生活。"我试着用眼睛和身体这些物理层面的有形方式去观察，同时用情感和心灵去感知真实世界。"

JP是数字和传统插画家和概念艺术家，同时担任图书和游戏的艺术总监。但要说他是如何起步的，就需要追溯到最初为爱情小说绘制封面开始。"有时回过头来想想，我简直感到惊讶。我无法相信自己竟然做过那种类型的工作！"

> 66 在我看来，现实世界好似一个满载视觉和感觉的巨大图书馆。99

忠告

"做自己，不要模仿你的偶像的艺术形式，模仿他们的工作态度和成功经验，而不是模仿他们的作品。如果你想打造自己的幻想艺术流派，那就让它与别的流派截然不同。为艺术流派贴上你自己的标签，尽可能做到原汁原味。"

Jeff Simpson
杰夫·辛普森

居住于蒙特利尔的艺术家杰夫·辛普森是一个对工作充满激情的人。在他看来,数字绘画无关装饰:它能够挖掘出他脑海中最深处的想象力,并挑战观者的视觉感官。他所呈现的那些满脸悲伤的、茫然空虚的、饱受煎熬的肖像画,绝大多数都是真实人物的反映。"我喜欢以照片为基础进行绘画,"他说,"我喜欢写实风格的表现手法。"

尽管杰夫的风格是朝多方面发展的,但弥漫在他的作品中的黑暗美学却由来已久。"我早期的作品更多是基于幻象和科幻类的,并常常加入一些恐怖的元素。"这也是那时他会对自己的工作感到厌恶的主要原因,并因而将自己的沮丧转化为创新能力。

他一方面从事着商业性的工作,例如游戏《刺客信条:启示录》;另一方面坚持独立的个人创作。他说正是个人创作使他能真正认可自己作为艺术家的身份。"有时我会感到,如果个人创作成了我的全部工作,那么我也会成为一个幸福的人。即使这也许会毁了我的生活,但在此之前我更愿意为此找到自我。"

但是他从哪里获得启发从而形成了这些独特的观点呢?"我是后启示录和朋克风的坚定粉丝,"他说道,"我喜欢摆弄那些生锈的金属质感的材料和衣服。我喜欢那些充满了历史韵味和时代印记的东西。"

> 那些我们觉得恐惧的或令人费解的东西却往往更加有趣:它吸引我们去思索,激发我们的好奇心和求知欲。过于简单的工作只能让我充满挫败感,因此我无法胜任。

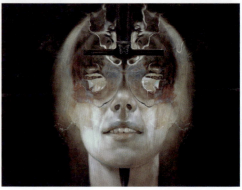

忠告
"使用参考资料能极大地帮助我创作出更有趣的作品:你从真实生活中提取所需的信息,引入新的信息,并创造新的内容。如果没有鲜活的源泉,你将难以在艺术上获得提高。"

Ralph Horsley
拉尔夫·雷斯利

拉尔夫一直对绘画满怀热情，但直到他读到小说《指环王》，直到他开始磕磕碰碰地玩着《龙与地下城》游戏时，他才明确了自己的绘画方向。"我开始描绘强壮的勇士，神秘的魔法师，以及恐怖的怪兽。"拉尔夫说道。作为一位自由创作者，拉尔夫想寻找志同道合的客户：他最初的一类客户就是英国的 Games Workshop 游戏公司，并为其创作了漫画、插画、海报、概念艺术以及封面设计。

拉尔夫的客户名单进一步扩展，包括美国艺电公司、Paizo 公司、幻想飞行游戏公司、Green Ronin 公司、Upper Deck 公司，以及威世智公司。"其中《龙与地下城》和《万智牌》的创作为我带来了最多的乐趣。"

"能与不同公司合作，创作出更多样的作品，我感到非常幸运。它给了我创造这些奇幻世界并在其中畅游的能力。这是我儿时就有的梦想。"他补充道。

> 我的工作就是创造出能开启奇幻世界的作品，从事这样的工作我感到非常幸运。

忠告
"不需要绘制所有细节，作为未表现出的细节部分的补偿，我选择为画面设置一个光源。吸血鬼的仆人被放置于大面积的阴影下，配合低视角和倾斜构图，能强化画面的戏剧效果。"

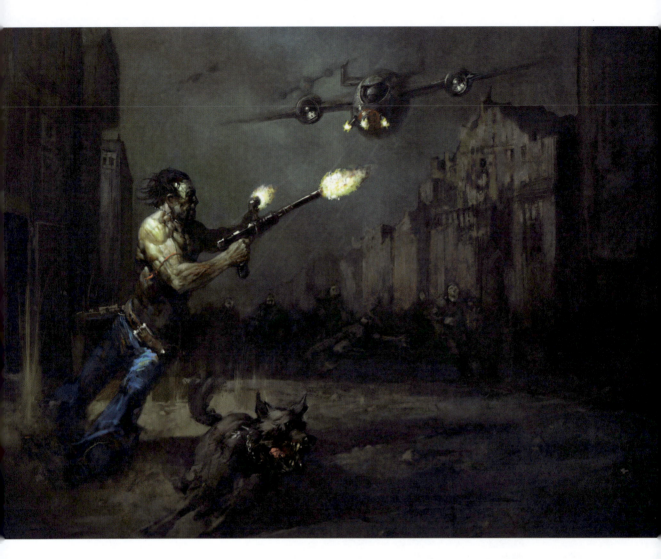

Justin Sweet
贾斯汀·斯威特

忠告

"计算机使艺术变得廉价，人们忽视了真正的绘画方式。一直以来，像约翰·巴斯马这样的优秀漫画家才是真正知道如何绘画的人。"

《蛮王柯南》《泰山》《浩克》，这三部20世纪70年代出版的漫画将贾斯汀·斯威特带入了艺术领域——正如他所说的，这些漫画的主人公"不具备超能力，却是实打实的硬汉子"。

小时候贾斯汀和朋友就设计了自己的角色扮演游戏，并取名为《宝藏与陷阱》。"那是类似《龙与地下城》那样的游戏。我们还尝试着绘制自己的角色，"他解释道。但随后的6年，他迷上了橄榄球。在橄榄球运动中，要击败像失控的巨人一般的强大对手已远远超出贾斯汀的能力范围，但他依然取得了一些突破。"我开始思考，到底积极进取意味着什么？而犹豫不决又意味着什么？并且这一思考伴随着我整个的艺术生涯。"他说道，如果他被某个事物吸引住了，"那么我一定会全身心投入其中"。

进入大学后，艺术重新回归到他的生活中。在随后的5年，贾斯汀对自发性和情绪化的风格产生了兴趣。"作为一名概念艺术家，你做的绝大多数工作不能真正完工，"贾斯汀解释道，"因此我的风格总是呈现出短暂而自发的特征。"

贾斯汀希望成为跨媒界的艺术家，"我那些较好的数字作品某种程度上更像水彩画，因为它的创作和水彩画一样需要有迅速控制画面的能力。当你能掌握好自发性和深思熟虑之间的平衡，那你就真的能达到……嗯，一种难以言喻的状态"。他说："但我能用画面描绘出这种状态。"

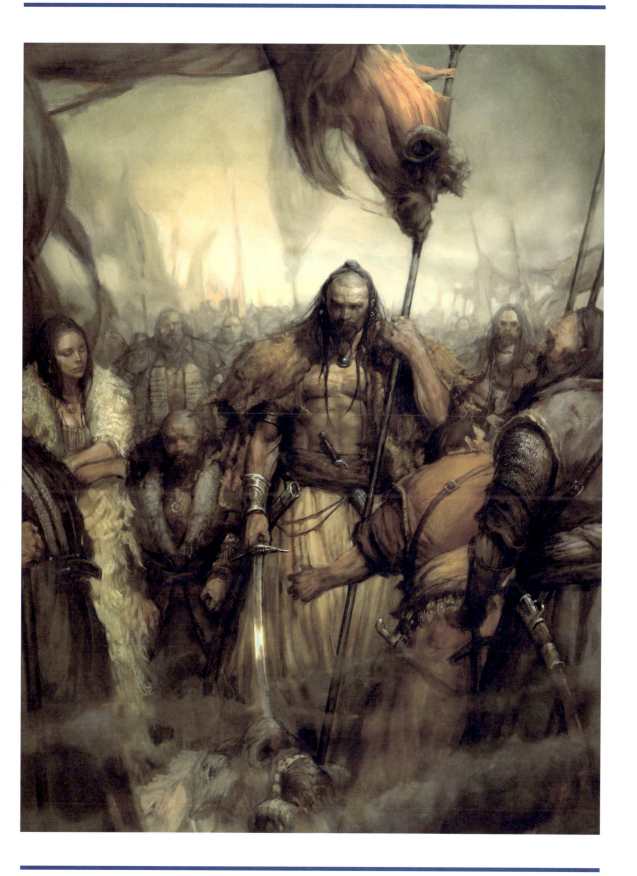

罗恩·雷蒙 艺用解剖

掌握人体解剖结构的绘制方法

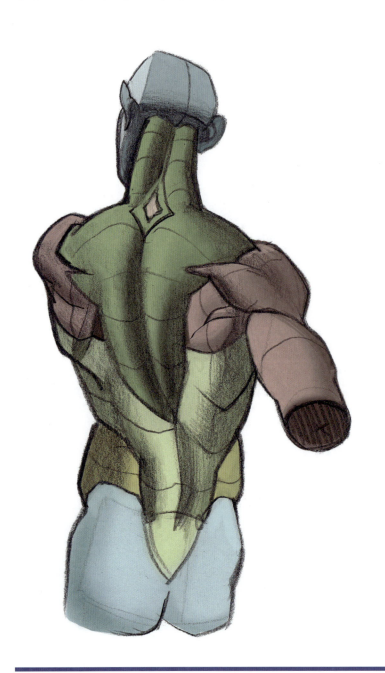
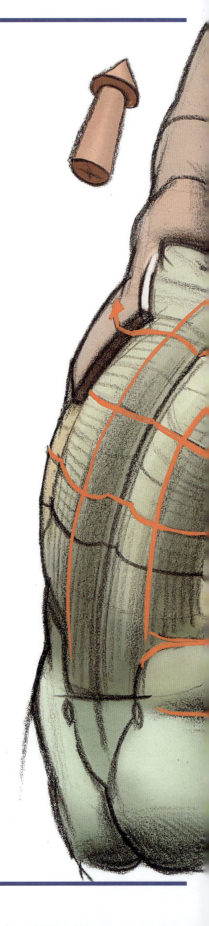

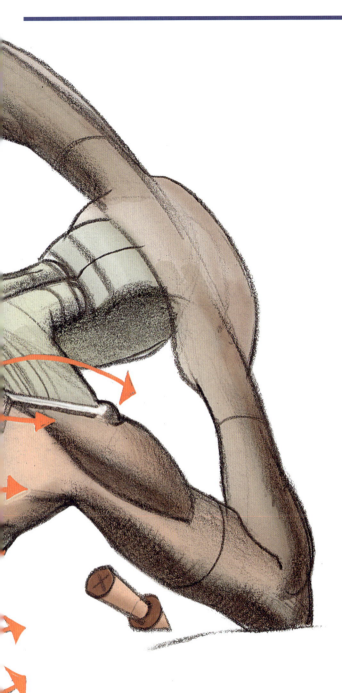

罗恩·雷蒙
他是一位教授艺用人体解剖绘画的讲师。这里他分享了关于如何准确默写真人角色的技巧和方法。

了解手臂的肌肉结构以及它们如何对手腕关节的运动方式产生影响。

专题
如何绘制人体解剖结构

16 绘制肩部
学习肩部的解剖结构,学习并掌握使真人绘画更简单的简化形状和符号。

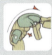
24 绘制背部的形态和姿势
如何对人体背部结构进行构造、摆姿势和绘制。

32 绘制运动中的手腕
探索那些描绘手腕运动方式的技术。

39 绘制有线条感的健壮臀部
从立方体到块面结构再到皮肤褶皱,探索如何绘制健壮、逼真且合乎比例的臀部。

47 绘制运动中的人体
探索如何运用线条艺术和解剖结构让你的角色动起来。

54 掌握角色绘制中的布料表现方法
探索如何绘制着衣角色并理解衣着之下的人体结构。

64 如何绘制想象中的角色
用默写和想象的方法绘制角色的技巧。

学习绘制角色身上的衣服

> **❝ 记住角色绘画源自生活。❞**
>
> 罗恩·雷蒙

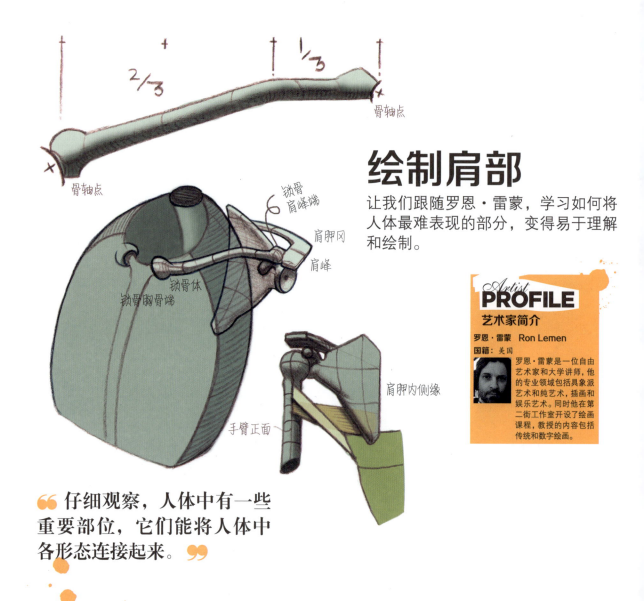

绘制肩部

让我们跟随罗恩·雷蒙,学习如何将人体最难表现的部分,变得易于理解和绘制。

艺术家简介

罗恩·雷蒙　Ron Lemen
国籍：美国

罗恩·雷蒙是一位自由艺术家和大学讲师,他的专业领域包括具象派艺术和纯艺术,插画和娱乐艺术。同时他在第二街工作室开设了绘画课程,教授的内容包括传统和数字绘画。

> 仔细观察,人体中有一些重要部位,它们能将人体中各形态连接起来。

1. 肩部的骨骼

骨骼是我的画法的关键要素。掌握骨骼的构成方法及其所在部位,对于绘制人体结构非常重要。当我们观察骨骼的位置时,能发现一些具有"标志性"的骨骼点,它们同时将其他骨骼连接起来。肩部的这些标志性骨骼点包括肩峰（AS）、肩胛冈（SS）、肩胛内侧缘（ME）、锁骨体（C）、锁骨胸骨端（SE）和锁骨肩峰端（AP）。

由于模特体重和身材的差异、动作和姿势的不同,以及观察者视角的变化,使得这些标志性的骨骼点并不总是能被观察到。但无论是否可见,骨骼点始终存在。找到它们,我们就能更加轻松而快速地完成人体其余部分的塑造。

2. 测量肩部

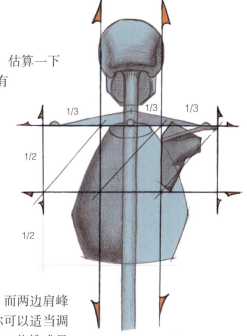

绘制任何动作时，我们都可以从理想的人体比例出发，估算一下人体各部分的尺寸和大小，并获得测量结果。测量的方法有多种，但所有的方法都涉及人体构成的规则和对于这些规则的掌握。理想化的人体比例中包含一套便于我们记忆的数据，然而必须通过写生而非通过公式来学习并熟记这些数据。如果不把这些数据与实际写生联系起来，不能将这些理想化的比例关系转换并应用于具体的写生对象，那么这些数据就永远只能是死板和公式化的。

头部高度是胸腔高度的 2/3。按照头骨 2∶3 的这种理想长宽比例，我们可以推断出头骨的高度和宽度。头骨最宽处大约等于两边肩胛骨之间的距离。肩胛骨的高度大约等于胸腔高度的一半。由此得出两边肩胛骨之间的区域以及单个肩胛骨所占区域分别约等于 1 个测量单位的正方形。而两边肩峰之间的跨度约等于 3 个测量单位。从这个理想尺寸出发，你可以适当调整肩膀的宽度，以适应所绘制的男性或女性、男神或女神、英雄或愚者、弱者或壮汉。胸大肌连接了锁骨近胸骨端的 2/3 的长度，三角肌则连接了锁骨另一端 1/3 的长度，一直抵达肩峰处。

3. 测量肩胛骨

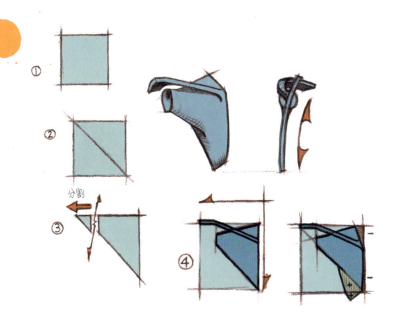

我们将上述所建立的测量单位的正方形沿对角分割成两半，得到肩胛骨理想的形状和区域，它包含从肩峰到肩胛骨内侧缘、从肩胛骨上缘到下缘的范围。当然，肩胛骨的形状并不像我们划分的那么工整，但是将它作为起点，我们就能够充满自信地绘制出这个复杂的形态。右图所示即为从正方形绘制出肩胛骨的过程。

4. 肩膀的节奏

从外形的概括表现开始到皮肤褶皱的细节处理，我们绘画的各流程各环节都存在着节奏。当身体进行有意识的动作时，节奏线就将身体各部分联系起来。运动是流畅的，找到连接各部分的节奏线有助于我们默写人体结构。

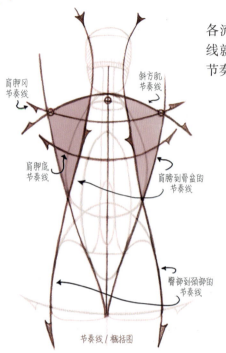

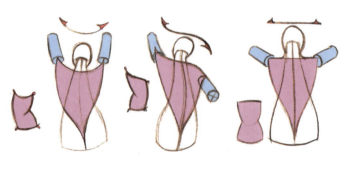

A 找到肩胛骨

首先画出人体躯干的概括外形，之后绘制出从肩部到骨盆的节奏线，以及颈部到臀部的节奏线，这两条线相互交错，其交集区域正好与肩胛骨所在区域重叠。人体背部还存在着两条次级的节奏线，它们横跨背部，分别连接了左右两侧的肩胛冈和左右两侧的肩胛底。此外，横跨背部最上方还有一条节奏线，它将左右两侧的斜方肌勾勒了出来。

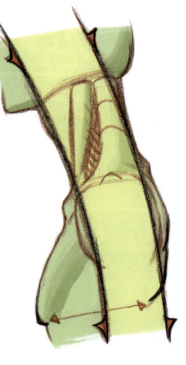

B 节奏线的变化

斜方肌的节奏线会随着手臂的运动而发生形态上的变化，例如从曲线转变为直线，或者从S形曲线转变为复合形曲线。这套节奏线只是绘画的起点，模特任何的动作变化都会形成一套新的节奏线，需要我们去发现并将其反映在作品中。

C 人体的强大支柱

当人体处于侧面时，我们可以利用另一种简单的几何形节奏进行绘制。该几何形由人体前后两条从颈部到手臂的连线组成，由此形成的节奏线将这一区域的所有独立部分直观地连接起来，保证形体的稳定和谐。

5. 简化的肩部运动

肩胛骨是身体中非常灵活的部位，它能影响其他部位的运动，如手部的运动。了解肩胛骨是如何运动和相互影响，并掌握它的形态和动势，能使你更轻松地绘制诸如手臂等身体的其他部位。同时，你也会对透视有更深刻的理解。

A 肩胛骨的运动

首先让我们看看肩胛骨是如何运动的。这里有一些用方形和三角形等几何形状简化表现的肩胛骨，箭头表示了肩胛骨的移动方向。

B 肩胛骨简化图

肩胛骨能够四处移动，因为除了肩峰和肩峰端锁骨以外，肩胛骨没有与身体其余部位相连接。它们是肩胛骨的唯一支柱，而且因为手臂仅通过锁骨与胸腔相连，这就给予了手臂在身体两侧运动的足够自由，并且使得手臂通过缓解和减少胸腔的阻碍得以跨越躯干前后活动。截面图清晰地展示了这一原理。

C 肩部及其透视收缩

手臂围绕轴心点做圆弧运动，就像安装在摇晃的飞机上的颤抖支柱一样。尽管我们能获得流畅的运动，但手臂并不能实现360°旋转。要画出这个运动，必须学习透视收缩法。因为上臂与胸腔等长，因此我们可以从手臂和手肘的中立位置（即"参考位置"）开始，测量上臂的长度。现在以手臂所在的轴心点为圆心，以手臂的长为半径，旋转出椭圆形的运动轨迹，直到获得我们需要的形态，然后将其扩展为一个圆柱体。上图乍一看让人迷惑，但只需牢记绘制的所有弧线都是手臂沿着椭圆形轨迹运动时的路径。以肱骨头为起点，穿过椭圆运动路径绘制一条直线（得到交点 A），接着在与椭圆长轴垂直的短轴上绘制十字交叉线，构成手臂的体积（得到交点 B）。随后以十字交叉点为中心绘制椭圆平面，该椭圆代表了构成手臂的圆柱体的倾斜度，并继续在圆柱体上绘制肌肉结构。

6. 形状和符号

要使人体解剖结构的绘制,尤其是默写人体解剖结构,变得更加容易,关键是将形体分解为一些简单的形状和符号。肩部的绘制也不例外。

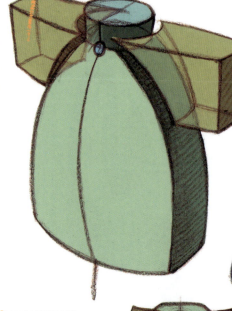

A 块状结构

我们可以把肩部想象为放置在颈部圆柱体两侧的块状结构。

B 三角形块面

肩部的三角形块面从锁骨延伸到肩胛骨,跨过肩峰处的转角,差不多覆盖了三角肌所在的区域。它的高度约为胸腔高度的1/3,且左右两侧的三角形块面共同构成了躯干的上表面。同时,三角肌恰好附着在肱骨(上臂骨)向下1/3处。三角肌的形状可以被视为一个柔软的倒三角形,或者小萝卜形,甚至陀螺形。

❝ 三角肌可以被视为一个柔软的倒三角形。❞

C 垂挂的布

当手臂抬起时,肩部和胸腔会融为一体产生联动关系,给人的感觉就好像一张垂挂在肩膀上的布。肌肉汇聚在一起,因此只要选择合适的视角,你就能同时看见手臂两侧的三角肌。

D 圆柱体

手臂可以用圆柱体或块状的几何形体表现。该几何形体以肩部为起点,一直向下延伸到手掌。无论何时,锁骨肩峰端都处在几何体的中心。简化的形状更便于记忆。

7. 人体解剖结构

肩部的肌肉组成是三角肌、冈上肌、冈下肌、大圆肌和小圆肌。这些肌肉，连同背阔肌，都聚集在喙肱肌和三头肌周围，使得这部分的绘制更加复杂。

本页所示图例能够帮助大家对这一复杂区域进行简化处理。当手臂完全向身体侧面展开时，背阔肌和大圆肌所构成的夹角将手臂与身体连接了起来。大圆肌的末端延伸到手臂上，而背阔肌的末端则延伸到胸腔上。

下图所示为三角肌展开的理想状态。常常用来表现强大的英雄类角色，绘制超级英雄时务必要保证解剖结构的准确性。

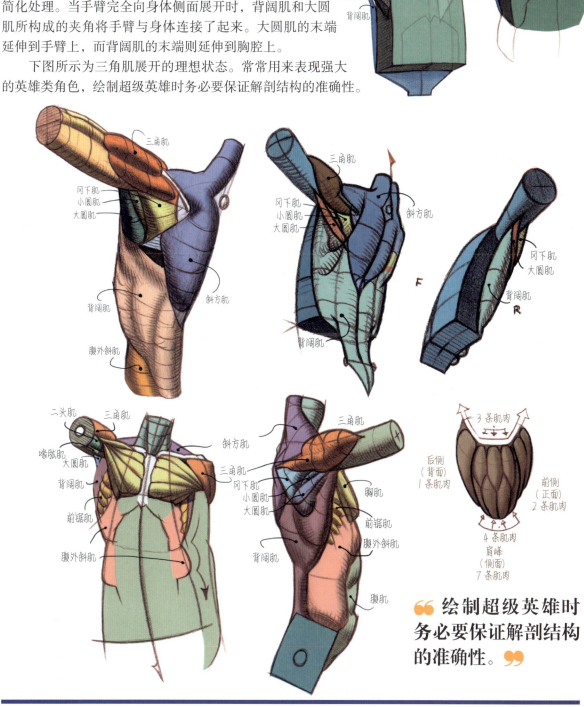

> 绘制超级英雄时务必要保证解剖结构的准确性。

PRO TIPS 专业建议

注意关联性

从角色姿势的核心躯干着手，接着构建双腿、手臂、颈部和头部。这能省去你不少麻烦，并最终获得生动的姿势。这个枕头状的简化形是关键。它的变化决定了肩部的绘制方式，有时甚至会影响整体的表现——因为胸腔的运动始终无法偏离动作线。把胸腔和骨盆联系起来考虑，要理解所有部位都是相互连接的，这确实能帮助你创造出更坚实有力的肩部动作。

8. 肌肉的工作原理

三角肌负责手臂的旋转和抬升。三角肌前束拉动手臂向前运动和向内旋转，三角肌后束则拉动手臂向后运动和向外旋转。冈上肌从横向抬升手臂，并帮助手臂向外旋转。三角肌位于斜方肌下面，并附着在肱骨顶端。冈下肌横向旋转手臂，并将抬起的手臂进一步向外伸展。它附着在肱骨的顶端。小圆肌向内拉动手臂，并向外旋转手臂，而大圆肌则向身体方向拉动手臂，并且向内旋转手臂，以及将抬起的手臂放下。

9. 平面和曲面

背部可以被划分为水平和垂直方向的一系列较大平面。在进行草图阶段的绘制时，背部中心区域不需要表现出因肌肉作用而形成的角度变化，只需用3个简化的平面，就可以帮助我们用可视化的方法表现出这几个面的正确比例，这之后才是细节的刻画。构建好这些平面后，再进一步将其细分为一些更小的面。肩胛骨和脊柱处的肌肉，以及脊柱共同形成了一系列曲面，正如图例所示。穿过这些平面的截面绘制一条曲线，该曲线能将这些平面的维度和深度形象地展现出来。

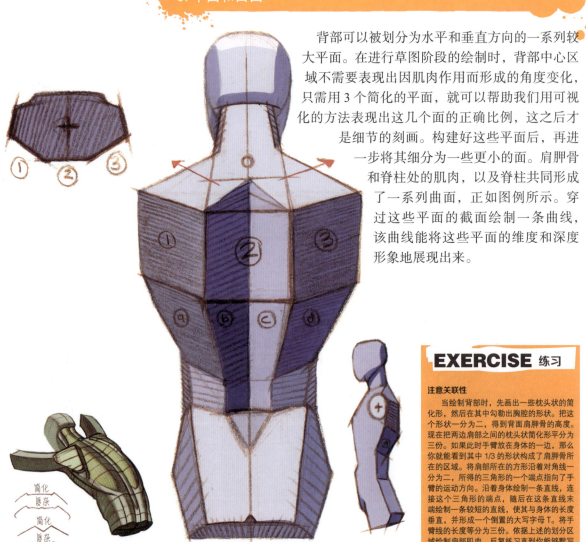

侧视图

EXERCISE 练习

注意关联性

当绘制背部时，先画出一些枕头状的简化形，然后在其中勾勒出胸腔的形状。把这个形状一分为二，得到背面肩胛骨的高度。现在把两边肩部之间的枕头状简化形平分为三份。如果此时手臂放在身体的一边，那么你就能看到其中1/3的形状构成了肩胛骨所在的区域。将肩部所在的方沿着对角线一分为二，所得的三角形的一个端点指向了手臂的运动方向。沿着身体绘制一条直线，连接这个三角形的端点，随后在这条直线末端绘制一条较短的直线，使其与身体的长度垂直，并形成一个倒置的大写字母T。将手臂线的长度等分为三份。依据上述的划分区域绘制肩部肌肉。反复练习直到你能够默写出这些结构，然后，另起一页继续绘制枕头形、胸腔，以及手臂。

10. 皮肤和筋骨表面

皮肤在肌肉、骨骼和筋腱上松散地滑动。它通过筋膜附着在身体上，而下层的皮肤则会连接到骨骼、肌肉以及筋腱表面。

当手臂在活动时，肩部皮肤的受挤压程度由手臂的运动方式和方向所决定。皮肤的褶皱与肌肉纤维成垂直角度。如果手臂强收回，肩部会受挤压并形成褶皱。这些褶皱可用螺旋线表现，螺旋线越多，手臂收回的程度越大。

当手臂向上高举过肩部线，皮肤褶皱就会出现在肩峰和肩峰喙突的上方。这样就形成了一个轻微向外突出的方形褶皱，它的外形像个盒子，插进三角肌中。

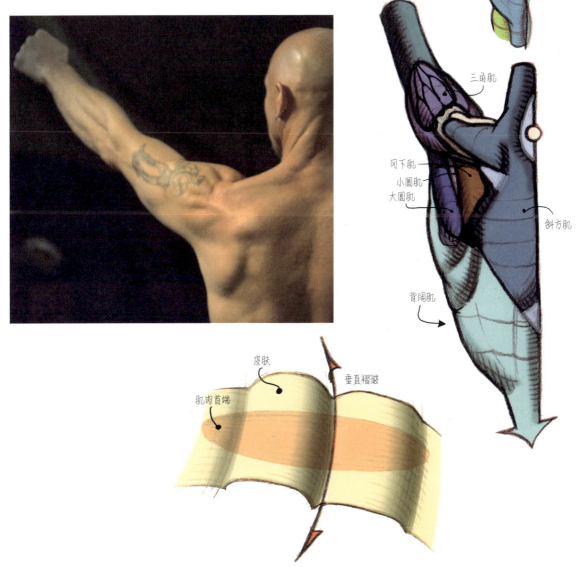

回归基本：男性和女性在背部形态的绘制上有很大的区别。

> ❝ 角色绘制应当源于生活——为了理解绘制的流程，需要记住各种绘制的**公式**和**姿势**。❞

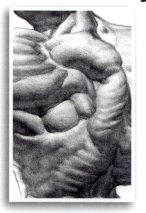

菱形肌、斜方肌、背阔肌、腹外斜肌、骶棘肌群……背部即便不是唯一的，却也是人体解剖中最为复杂的部分。但是你不需要学习拉丁语，也不用获得生物学学位，依然有能力将其绘制出来。

绘制背部的形态和姿势

背部是一个复杂的区域，罗恩·雷蒙将其划分为一系列概念公式，从而使我们能更加容易地对背部进行外形的绘制和动态的表现。

以 下内容旨在厘清绘制身体最为复杂的背部部位的疑难问题，帮助大家向艺术家的方向迈进一步。这里我列出了一些绘画步骤和相关习题，希望大家都能尝试。我将仔细检查两种不同的绘画技巧，因为我发现这两种技巧在很多方面是相同的。但无论如何，这些技巧对于人体绘画仍然非常重要，你必定能从中寻找乐趣。

当学完本节课程（配合第 22 页的肩部绘制专题）我希望你能明白这些技巧在何处使用，并且能够灵活运用这些技巧和思维方式。记住角色绘制应当源于生活。为了更好地理解绘制的流程，需要记住各种绘制的"公式"和"姿势"，并且通过严格和反复的流程训练来充分提高我们的绘画技巧。

绘制背部的形态和姿势 25

1. 背部肌肉群

首先，让我们来看看肌肉组成，并且通过一些简化形状辅助记忆肌肉的形态和构成方式。艺术家对以下这些背部肌肉和肌肉群更感兴趣：菱形肌、斜方肌、背阔肌、腹外斜肌和骶棘肌群。

背部肌肉可以分为几组。我们把身体左侧和右侧的肌肉组合成一些简化形，用来构成背部的形态。这里有一些用于角色塑造的基本简化形。形状的起点和附着点在图表中用红色表示。

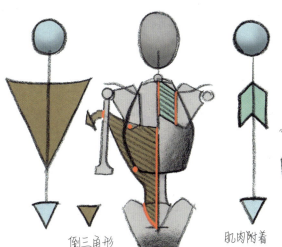

倒三角形　　　　肌肉附着

A 菱形肌

菱形肌（左图）位于斜方肌下面，并将肩胛骨连接到脊柱上。它们属于滑动肌肉，能够将肩胛骨向内朝着脊柱的方向拉动。这里我们用一个"人"字形标志来表示它的基本结构。

"人"字形标志

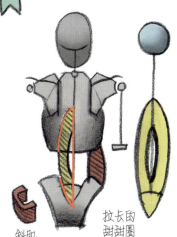

B 骶棘肌群

长长的骶棘肌群（左图）是一组纵向排列的肌肉，它们最终的形态呈拱形，且位于脊柱两侧，担负着抬升和拉直躯干的任务。它们的简化形看上去像是被拉长的甜甜圈。

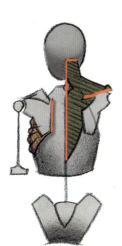

C 背阔肌

背阔肌（左图）是位于背部的披肩状的肌肉群。它们以脊柱为起点，一直连接到肩胛底和胸腔底，并在肱骨（手臂）前端终止。它们属于伸展肌，能向后拉动手臂。它们的基本简化形是一个倒三角形。

两侧的肩胛骨通过前锯肌连接到胸腔上。前锯肌以肩胛内侧缘为起点，一直连接到胸腔从上数第九根肋骨上。这个滑动肌群向前拉动手臂。为了更好地理解这些肌肉，可以将其简化为一个扇形，或看作一只长着9根手指的手掌，它从侧面紧紧抓住躯干，并围绕着躯干延伸开去。

斜肌　　拉长的甜甜圈

D 斜方肌

斜方肌位于所有背部肌肉的最上方，将肩胛骨与脊柱以及颅骨连接起来。它们属于滑动肌肉，并向脊柱方向拉动肩胛骨。这部分肌肉能以一个风筝状的简化形表示，风筝的顶端连接在颅骨的底部。

2. 基本形

身体的任何部位都能按各种简化形进行划分，背部也不例外。一旦我们学会了如何控制这些形状，如何绘制光影关系和透视关系，以及它们之间的重叠关系，我们就能将这些方法应用到任何写生或想象的角色上——最终的目的是从这个想象的过程中借鉴思路。如果我们坚持以基本的结构概念为指导，那么这些复杂的形态就能用简单的方法轻松绘制出来。但这是一

> **身体的任何部位都能按各种简化形进行划分，背部也不例外。**

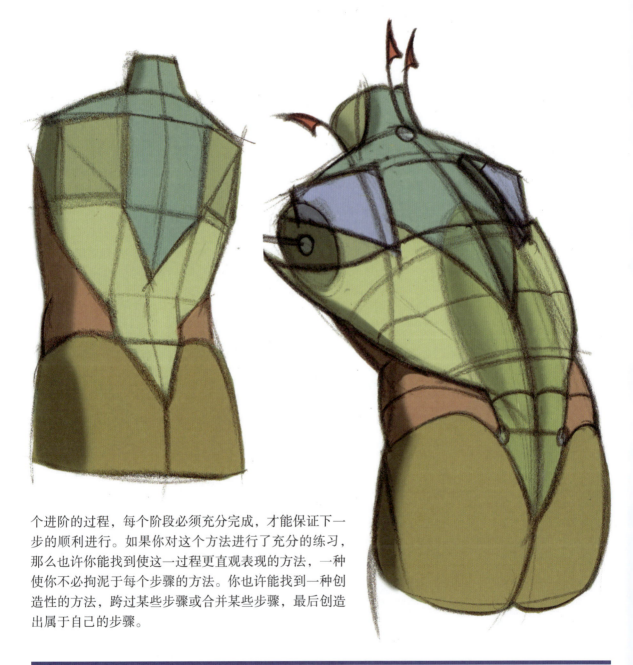

个进阶的过程，每个阶段必须充分完成，才能保证下一步的顺利进行。如果你对这个方法进行了充分的练习，那么也许你能找到使这一过程更直观表现的方法，一种使你不必拘泥于每个步骤的方法。你也许能找到一种创造性的方法，跨过某些步骤或合并某些步骤，最后创造出属于自己的步骤。

绘制背部的形态和姿势 27

3. 姿势的绘制

这个绘画步骤的第一步是以姿势的绘制开始,用放松的、有节奏的笔法粗略地表现出姿势的大体形态。在花费大量时间对身体的比例进行测量和光影绘制前,调整好动作并放置好重心。这个姿势应当尽量与最终画面效果保持一致,可以运用我们后续将提到的所有方法,但不需要过于精确地表现形态和尺寸。

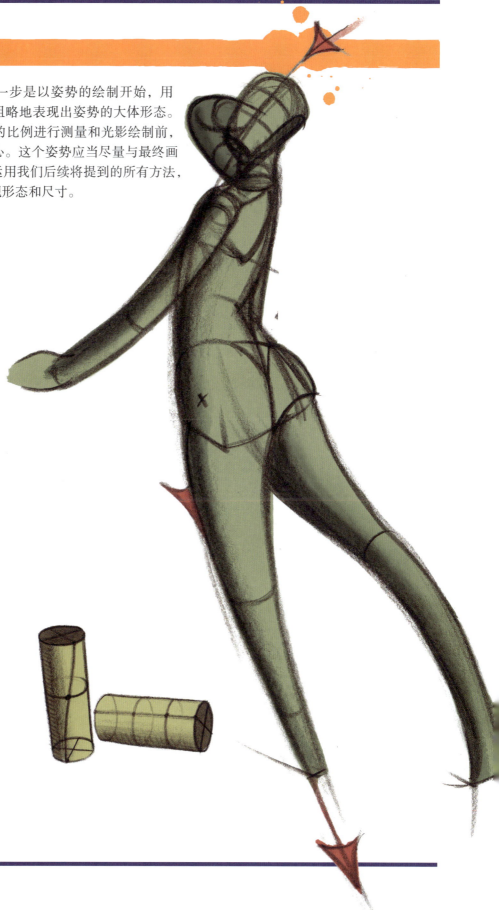

PRO TIPS 专业建议

杂乱的线条

从简化的形状开始。第一,在矫正姿势时,简化形便于移动(又称之为"动画化"),这就意味着你能够将身体各部位放于更好的位置,从而得到更可信的动作或更清晰的轮廓。第二,这些工作都需要时间的投入。如果要把那些花费大量时间绘制的内容擦除,对我们来讲难以接受,甚至会顽固地拒绝,这样必然得不到好的作品。

简化的形状

围绕身体和四肢绘制的椭圆形辅助我们更加清晰地确定身体的体积。绘画都是在二维平面完成的,因此我尝试各种方法,使得绘制的角色更加立体,也更加可信,但不要给自己过多的压力。将身体简化为简单的几何形,并且(或者)在其上绘制一些轮廓线和中轴线,这些小技巧有助于我们更好地表现出空间感和体积感。

4. 躯干的绘制

躯干可以用类似于枕头的形状作为参考。"枕头"顶端的两个角代表了左右肩峰突，也可以代表肩部两个凸起的块状，"枕头"底端的两个角代表了左右股骨大转子，也可以代表大腿骨上的两个凸起。"枕头"上的褶皱指示了身体的弯曲方向，同样代表了胸腔底部的位置。当绘制这个形状时，要保持弯曲的两个半边是等长的。将这个方法用于角色概括上，情况类似。找到躯干的顶部和底部，使用三角形将"枕头"所标示的几个解剖点连接起来。颈部也要包含进来，如果从正面看，两侧的乳头也将被映射到这些线条中。从背面看，则是肩胛骨被映射到其中。这些躯干构成的概念之所以能起作用，其关键在于"动画化"。

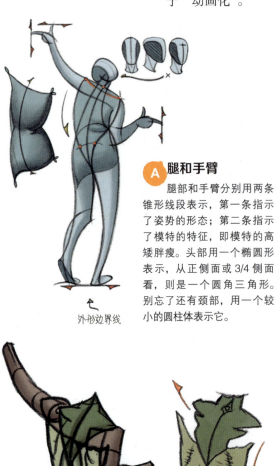

A 腿和手臂

腿部和手臂分别用两条锥形线段表示，第一条指示了姿势的形态；第二条指示了模特的特征，即模特的高矮胖瘦。头部用一个椭圆形表示，从正侧面或3/4侧面看，则是一个圆角三角形。别忘了还有颈部，用一个较小的圆柱体表示它。

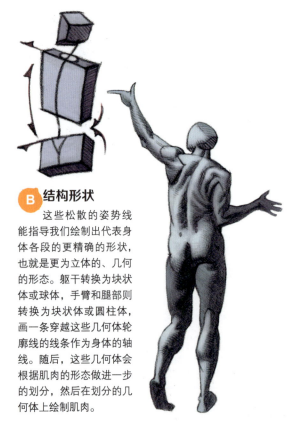

B 结构形状

这些松散的姿势线能指导我们绘制出代表身体各段的更精确的形状，也就是更为立体的、几何的形态。躯干转换为块状体或球体，手臂和腿部则转换为块状体或圆柱体，画一条穿越这些几何体轮廓线的线条作为身体的轴线。随后，这些几何体会根据肌肉的形态做进一步的划分，然后在划分的几何体上绘制肌肉。

C 光影塑造

肌肉群能用基本几何形表示，从而简化我们的绘制，并快速确定肌肉的位置和大小。对于任何对称形，别忘了轴线的存在，它能辅助我们建立平衡而匀称的形象。

5. 背部的测量方法

让我们将注意力放在背部，一些测量方法有助于我们对这一区域的塑造。首先，后脑勺或颅骨块的宽度约等于左右肩胛骨之间的距离。每边的肩胛骨都恰好能被放入一个标准的正方形中，它们所夹的空间也刚好等于这个标准正方形的大小，因此从一边肩胛骨到另一边肩胛骨，正好形成了背部的三个正方形。肩胛骨的高度约等于胸腔的一半，也就是从第 7 颈椎（颈部底端与肩部相接处）到第 10 根肋骨的距离。再往下的腰部肌肉从背面直接连接到骶骨和髂嵴，这一区域约等于身体一侧（斜肌）到骶骨再到另一侧（斜肌）距离的 3/4。

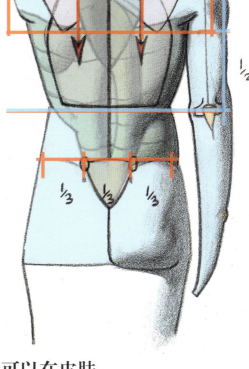

便于记忆的测量方法

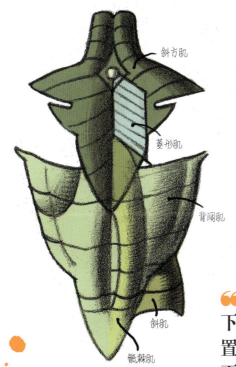

斜方肌
菱形肌
背阔肌
斜肌
骶棘肌

> **我们还可以在皮肤下最凸出的骨骼处放置一些标记点——皮下标记。**

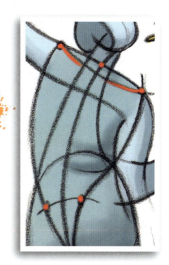

6. 设置标记

测了测量方法，我们还可以在皮肤下最凸出的骨骼处放置一些标记点——我们称其为"皮下标记"。从背后看，这些标记包括第 7 颈椎、肩峰突、肩胛冈、肩胛内侧缘、骶骨窝。这些标记除了作为连接肌肉的标记点，也能辅助你测量身体各部位，尤其有助于身体两侧对称部位的绘制。

7. 绘制背部的姿势

结构塑造阶段完成后，接着进入调性塑形阶段。现在我们把重点放在构造和组合姿势上，将身体各部位简化为最基本的概括形，使其能够更容易地进行视觉化解读。

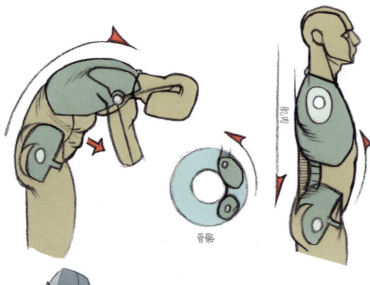

A 向前弯曲

当某人笔直地站立时，他的背部几乎可用直线表示，而身体前侧则呈曲线状。但不要被表面现象所蒙蔽——我们的背部其实是一个完全的弧形，只是在肩胛骨、竖脊肌以及斜肌的共同作用下，才使它呈现出平面状。当人物弯腰时，背部形成一个完全的弧形，肋骨之间相互拉开，背部的真实曲线就是我们所绘制的肩胛骨的曲线。

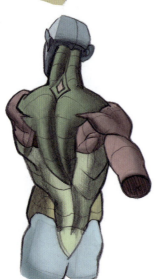

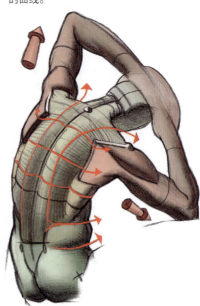

B 向前拉动

手臂向身体前方拉动会展平我们的背部肌肉，使背部肌肉的体积缩小，并使我们能透过肌肉形态看出胸腔的轮廓。

C 向后拉动

当向后拉动手臂时，两侧肩胛骨之间的肌肉会挤压在一起，使皮肤形成两束管状或圆柱状的体积。这两束体积向两侧逐渐平滑，并在两侧肩胛骨之上形成坡状的倾斜。

EXERCISE 练习

1 为身体的俯仰倾斜等姿势绘制"枕头"形状，不需要画出四肢。接下来，从这一堆画稿中抽取一些更加有趣的，并为其添加上腿部和手臂。检查这些姿势是否正确表达出了重量感，能否有进一步发挥的空间。如果答案是肯定的，那么在已有姿势的基础上画出下一个"枕头形"的动态（动画化），并将其重新连接在外骨骼上。

2 使用之前解释的节奏线的方法绘制角色的概括形，确保节奏线能勾勒出颈部和肩胛骨。这两条交叉的节奏线应当在胸腔底部结束。思考一下这些方法的相似之处，以及它们如何结合起来使用。剩下的就是更多地练习。

8. 男性和女性的背部

将不同性别的差异绘制出来，归结起来就是选择何种（概括的）三角形来强化形体的表现。在女性角色的绘制中，我们强调正三角形的使用，该三角形从臀肌开始，一直插入骶棘肌群中。对于男性角色，倒三角形更加合适，它从肩峰突开始，一直到尾椎骨或骶骨尖结束。

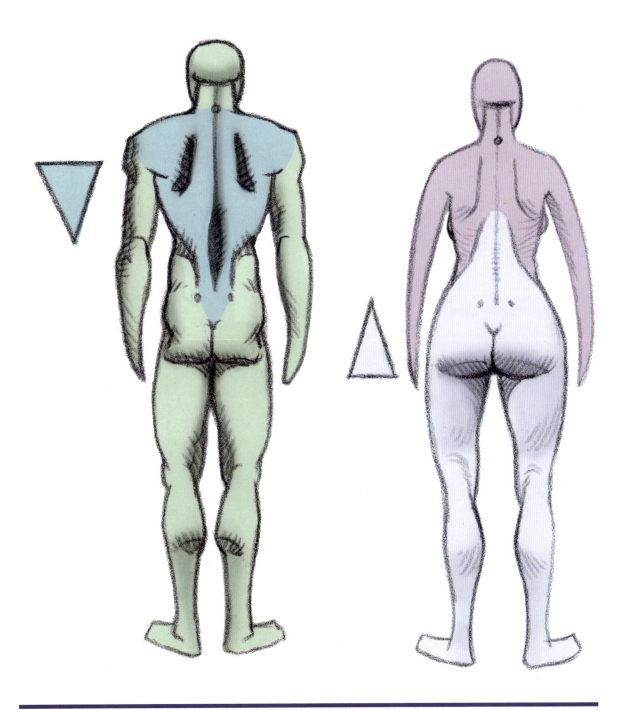

绘制运动中的手腕

你会惊讶地发现手腕很难绘制正确。这里罗恩·雷蒙对身体中这个棘手的部分进行了深入探讨,并向我们展示了如何绘制运动中的手腕。

手腕是身体中极小的部分,但可能给艺术家带来极大的麻烦。它连接下臂与手掌,能向各个方向运动,并形成各种造型,从而影响手臂和手掌的运动方式和形态。要理解手腕,首先要考虑下臂的节奏线及其与手腕的连接方式。下面将对身体这部分的构造及其与身体其他部分的连接方式做详细的解读,并将其划分为一些简化的基本形,同时以简化的连接和运动方式将其表现出来。

1. 骨骼

下臂由两块骨构成,分别为桡骨和尺骨。正如它的名字所指示的那样,桡骨进行转动,同时尺骨是固定的。手腕由8块腕骨,加上舟骨和月骨共同构成,它们与桡骨和尺骨相连接,从而形成了腕关节。

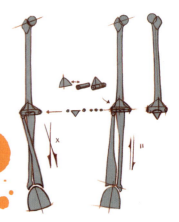

人体的骨骼可以用简化的形状表示,例如用三角形表示关节骨。

使用基本形和基本元素,例如圆柱体,能帮助我们更轻松地绘制复杂的骨骼和肌肉结构。

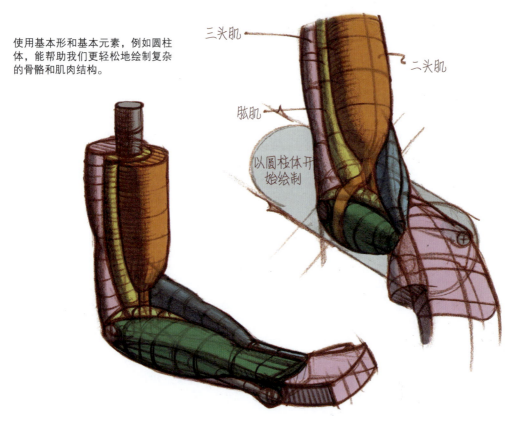

绘制运动中的手腕 33

2. 比例关系和测量技巧

有一些小技巧能帮助你绘制手臂。例如，手掌的长度等于人脸部从发际线到下颏的距离。下臂（握拳时）的长度正好等于上臂的长度，也等于胸腔的长度。当手臂随意地放在身体一侧时，手腕正好位于股骨大转子处。

另一个方便好用的小技巧是记住黄金比例：下臂约等于上臂长度的2/3，手掌约等于下臂长度的2/3。手指约为掌心长度的2/3，手指的每节指骨约等于它上一段指骨长度的2/3。记住这些简单的比例，能使你在绘制角色时省去诸多麻烦。

桡骨

> **一些像黄金比例的小技巧，可以辅助你绘制手臂。**

3. 找到手臂的节奏线

前臂的节奏线连接到上臂的肌肉上。要找到这些节奏线，首先需要设计出手臂的动态。从躯干的动态线开始——因为躯干的运动是身体所有运动中幅度最大的，并且身体其他部分的运动都将通过动态线连接到躯干上，动态线还能避免在逐步塑造角色的过程中出现的"硬转角"。

一旦确定了角色的动作，也就建立了角色的造型线，其中肢体的两条边缘线决定了肢体的宽度，以及肢体的节奏线走势。通常来说，节奏线会穿越肢体，从手臂的外侧跨入手臂的内侧。

节奏线不应被孤立考虑，不能仅当它是微小的传递信息的渠道——节奏线是艺术家为了厘清画面并确立画面焦点而建立的，它通过在身体间摆动，从而将身体各部分连接起来，并且使身体各部分各区域能够与这个"隐性路径"充分融合。

前臂的节奏线连接到上臂的肌肉。要描绘出这些节奏线，需要首先从确定动态线开始。

A 手腕

手腕是人体中一个较为复杂的部分，它具备不同的功能和运动方式，最容易被观察到的是它的旋转或环形运动。手腕可以弯曲、拉伸，向内收回和向外张开，它能够提供 4 个极坐标方向上的运动。

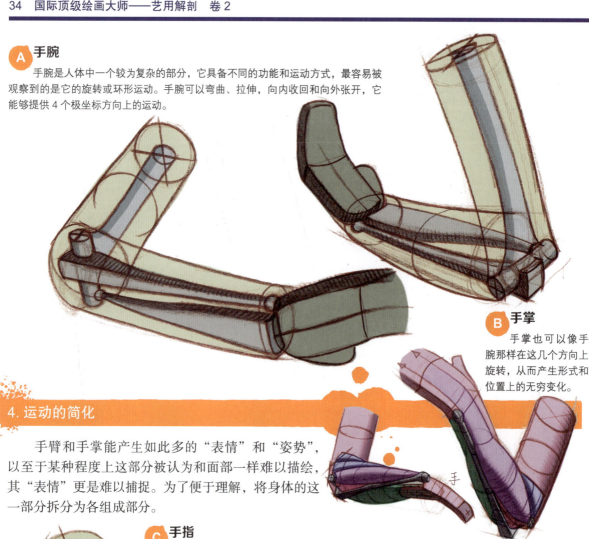

B 手掌

手掌也可以像手腕那样在这几个方向上旋转，从而产生形式和位置上的无穷变化。

4. 运动的简化

手臂和手掌能产生如此多的"表情"和"姿势"，以至于某种程度上这部分被认为和面部一样难以描绘，其"表情"更是难以捕捉。为了便于理解，将身体的这一部分拆分为各组成部分。

C 手指

除了手掌，同样复杂的还有手指及其环绕运动方式。当手指向内收或向外伸时，手腕（这个内收肌群的起始位置）也会发生诸多变化。

D 前臂和上臂

使问题进一步复杂的还包括下臂的旋转、弯曲以及伸展，这些动作通常是由上臂带动的。正因如此，舞蹈演员投入那么多时间来训练身体这部分的运动就不足为奇了。

> ❝ 手臂和手掌被认为同面部一样难以描绘，其表情更是难以捕捉。❞

5. 便于绘制的符号

当绘制手腕骨骼时，将其视为组成圆柱形的柔韧的木条，也可以用保龄球瓶或鸡腿形起稿。这个保龄球瓶使上臂所有复杂的解剖结构组合在一起，但它并不具备指示曲面结构走向的作用。因此需要画出椭圆上4个方向的轴坐标点，从而确定椭圆面，并使用两条相互垂直的"十字线"来表现椭圆的长轴和短轴。

当手腕连接手掌时，它属于椭圆关节，类似于一个球体，或类似于肩部球窝关节那样的结构，并提供与肩部相同的运动方式，只不过幅度更小。

> **我们需要画出椭圆上4个方向的轴坐标点，从而确定椭圆面。**

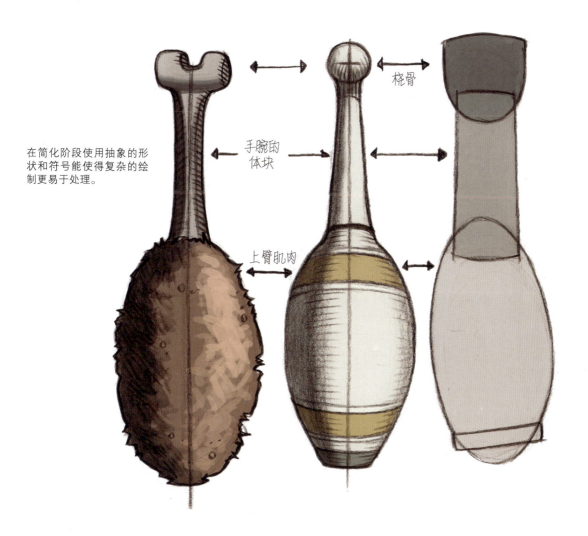

在简化阶段使用抽象的形状和符号能使得复杂的绘制更易于处理。

桡骨

手腕的体块

上臂肌肉

6. 上臂的肌肉及其功能

上臂的解剖结构十分复杂,这里提供了一个基本模板以及一些草图,以便你记忆肌肉的位置及其功能。

在这些最简化的形式中,上臂由 4 组肌肉组成,每一组肌肉都有其特定的功能,并确保它们之间的相对运动更加稳定。这 4 组肌肉又可分为两个大组(屈肌群或旋前肌群,以及伸肌群或旋后肌群)以及一个手指内收肌群。

屈肌用来弯曲手指,伸肌用来伸展手指,手指内收肌则用于伸展手指或将手指拉离手掌。

> **PRO TIPS 专业建议**
>
> **理解你的线条**
>
> 当绘制四肢时,需要以两条线作为开始,这两条线就是动态线和特征线。这两条线将极大地影响你组织空间的方式,以及通过节奏线连接身体左右两侧的方式。动态线指示了手部和腿部的动作,而特征线则描绘了你的主体的身体类型特征,辅助你塑造出更丰满更有血有肉的角色。然而这两条线不一定是同时存在的——四肢是锥形的,连接身体的位置会更宽些。

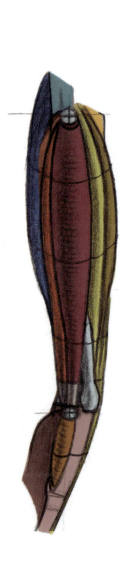
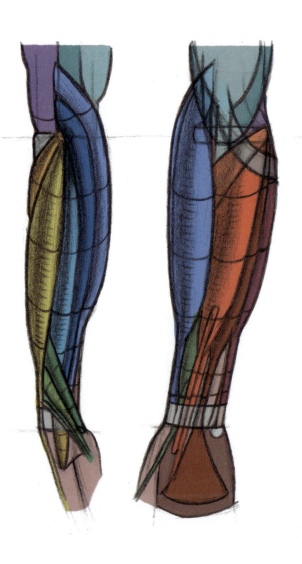
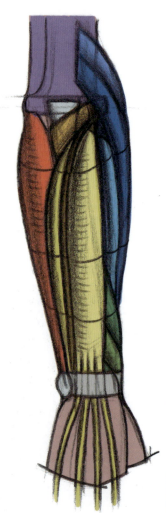

绘制运动中的手腕 37

通过找到圆柱体顶面的中心点，并在该面上绘制一条穿越中心点的线条，从而将圆柱体转变为长方体。

当把圆柱体框入长方体后，要标记出手指的位置以免混淆。

7. 手掌和手腕上的平面和曲面

要找到手臂上的平面，需要将代表手臂的圆柱体转变为块状。找到圆柱体在手腕端的中心点，然后穿过这个中心点在圆柱体顶面绘制一条线。将这条线想象为飞机的螺旋桨，它将带动圆柱体中心轴旋转，直到合适的位置停止，随后将圆柱体框入一个长方体中，确保圆柱体的中心轴与长方体的长轴相吻合。标记出手指端的位置以免混淆。

> **PRO TIPS 专业建议**
>
> **用线条来表达**
>
> 从简化形开始，并保持画面简洁——这能使你在动作表现上更容易，并免去了多余线条的困扰。用较随意的线条表现姿势，往往比亦步亦趋地描绘能给画面带来更多的生动感。为了保持姿势的随意性，需要找到姿势的附着点——将手臂、腿部和躯干的骨骼、筋腱或直线看作姿势线。抑制你想从身体局部的凹凸起伏开始绘制的冲动，这些部分可以等到你开始润饰角色动作时再予以表现。

A 下臂和肘部的简化形

尺骨沿着下臂的长度方向形成"尺骨沟"，它将屈肌和伸肌分离开。手肘背部是另一个要注意的标志。当手臂伸展时，尺骨、肱骨和肘关节处的骨骼正好排成一条直线。当肘部弯曲时，这三个标志构成一个三角形，同时使肘部呈现出一个三角形的空间，它被包裹在构成手臂的圆柱体中。

肘部骨骼如何转化为几何形

手肘伸直

手肘弯曲

B 手腕的简化形

当手指伸展时，手腕会逐步形成一组附加的平面。随着连接手指和手腕的筋腱的运动，手掌和手腕相连处的形状会发生改变，同时这部分会在沿着骨骼长势的方向上进行连接。这个附加的平面所构成的区域被称为"解剖学上的鼻烟壶"——一个插入桡骨深处的三角形结构，它位于手掌背上与手指的连接处。

C 手掌的简化形

当手掌握紧和张开时，弯曲的一侧形成一个斜面，皮肤在此处重叠为褶皱状，而拉伸的一侧会因为周围的筋腱发生拉伸而形成角状。理解手掌在手腕弯曲时的基本形状能帮助你正确划分结构面。

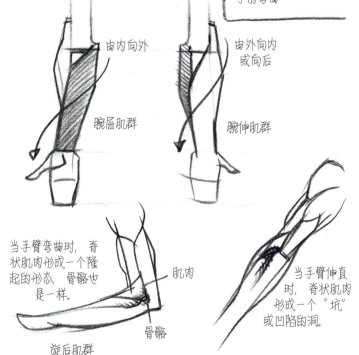

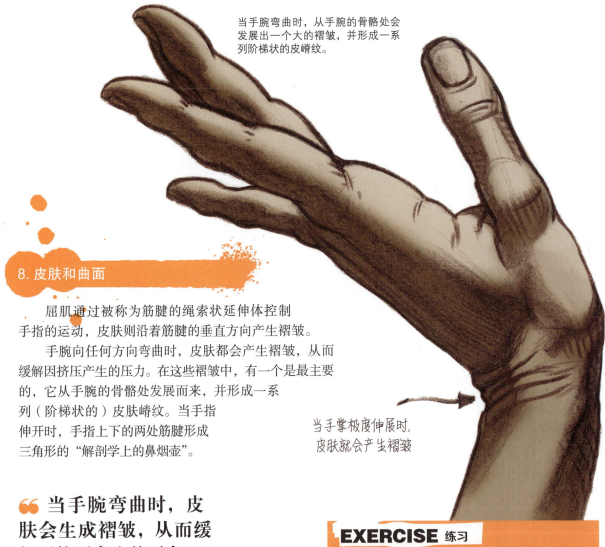

当手腕弯曲时，从手腕的骨骼处会发展出一个大的褶皱，并形成一系列阶梯状的皮嵴纹。

8. 皮肤和曲面

屈肌通过被称为筋腱的绳索状延伸体控制手指的运动，皮肤则沿着筋腱的垂直方向产生褶皱。

手腕向任何方向弯曲时，皮肤都会产生褶皱，从而缓解因挤压产生的压力。在这些褶皱中，有一个是最主要的，它从手腕的骨骼处发展而来，并形成一系列（阶梯状的）皮肤嵴纹。当手指伸开时，手指上下的两处筋腱形成三角形的"解剖学上的鼻烟壶"。

当手掌极度伸展时，皮肤就会产生褶皱

> 当手腕弯曲时，皮肤会生成褶皱，从而缓解因挤压产生的压力。

"鼻烟壶"

手指上下两端的两处筋腱形成三角形的凹陷，它被称为"解剖学上的鼻烟壶"。

EXERCISE 练习

1 要训练眼睛捕捉姿势的能力，可以先从描摹照片开始。找到手臂、腿部、躯干以及颈部的凹槽（"鼻烟壶"），然后穿过这些凹槽绘制一条线，从而将这几部分连接起来。注意肌肉是如何被划分为小的三角形或壶盖形。我将这些形状看作是一个大写的"B"，当创建动作时，它会与构成肢体的圆柱体相吻合。

2 现在把之前徒手描摹的图像进行重新绘制。试着模仿之前画面中绘制的线条，学习流畅的运笔方式，从肩部到手腕一气呵成地绘制线条，不要让手腕固定在一处不动（写字时手腕就是如此），而是保持手腕和铅笔的同侧运动。运笔的动作尽量大些、随意些。最后，记忆是成为艺术家的关键，因此每次模仿或描摹作品时应当多默写几遍，通过反复练习来熟悉这个技巧。

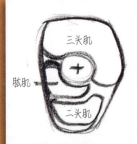

三头肌
肱肌
二头肌

绘制有线条感的
健壮臀部

学习如何绘制女性角色曲线形的臀部，并赋予你的男性英雄角色以力量，同时学习罗恩·雷蒙所掌握的一切技巧。

> ❝ 不要认为臀部仅是用来坐着的部位，把它们看作是腿部的肩膀。❞

不要认为臀部仅是用来坐着的部位，而是要将其视为腿部的肩膀。沿着这个思路，我们考虑的是结构上的区别，是基于功能对这部分进行设计构造，这远胜于依靠角色躺或坐进行设计的思路。这个球形的臀部其实是由位于肌肉下的一小块骨骼所构成，与我们肉眼所见的外观完全不同。这也是为什么这一部分如此难画，并且看上去总是与身体其他部分脱节的原因。接下来，从结构上思考这一部分，这些需要我们记住的艺术简化形状能辅助我们用非漫画式的夸张手法塑造更坚实而美观的臀部造型。这一部分复杂程度惊人，很难正确地绘画，但只要你理解了结构，理解了必不可少的符号和形状，这个过程将变得充满乐趣，同时也能为你的角色增添个性。

1. 臀部的骨骼

从侧面观察以节奏线的形式表现的臀部的概括形，会让人更容易理解男性和女性臀部的区别。

臀部的骨骼具有十分独特的形状，作为艺术家，我们完全能够以节奏线的形式将其进行划分。形状的设计，或空间节奏的划分，对于难以转化为曲线或凹槽的部分来说是一个捷径，也是背部塑造的转换方式。

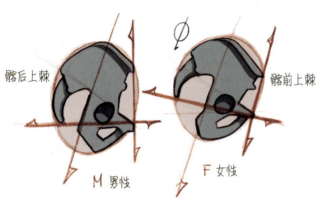

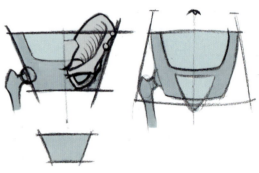

A 骨盆

从侧面看，骨盆可以设置为一个椭圆形。耻骨向前突出，并且将外生殖器与腹部划分开来。对于男性，髂嵴和耻骨相互垂直，而对于女性，这两块骨骼彼此成一定角度。

B 正面和背面

如果我们尽量眯着眼从正面和背面观察，并配合想象力的发挥，会看见臀部的骨骼呈现出类似蝴蝶的形状。除此之外，我们还经常用一个倒置的梯形来简化这部分的结构。而且梯形对于塑造结构的俯仰倾斜也更容易，只需要牢记梯形顶面和底部的相互平行关系。

C 理解肌肉

当绘制肌肉时，要找到影响皮肤形态的骨骼，它们是肌肉的起点或插入点。"皮下"这个词描述了我们要寻找的内容。在身体正面，我们要找到髂骨棱和耻骨，二者同属于骨盆。在身体侧面，我们要找到股骨大转子，即股骨上端。在身体背面，我们要找到"维纳斯酒窝"（腰窝）。绝大多数人的背部能找到这两个窝，但也有少部分人这部分较为平坦，几乎无法进行定位。

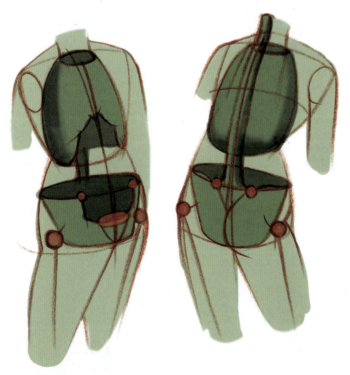

在骨骼影响皮肤形态的位置做标记，帮助我们理解骨盆处的肌肉构造。

> ❝ 骨骼呈现出类似蝴蝶的形状。❞

2. 臀部的尺寸及其测量方式

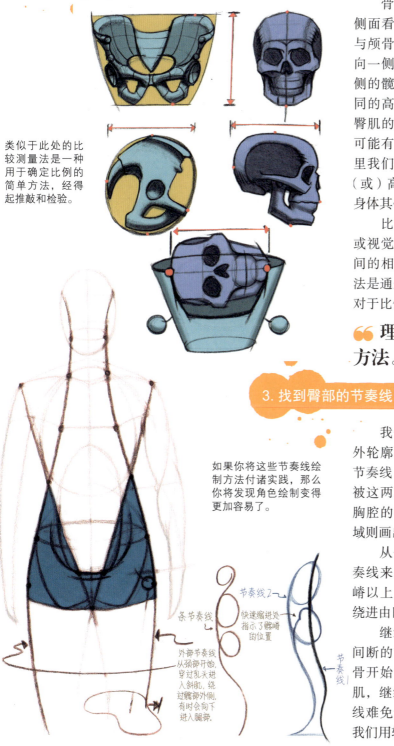

类似于此处的比较测量法是一种用于确定比例的简单方法，经得起推敲和检验。

骨盆与颅骨的高度几乎相等。从侧面看，骨盆向前倾斜，其宽度也几乎与颅骨的侧面宽度相等。如果把头骨倒向一侧放置，它正好能被容纳进骨盆两侧的髂骨棱中。头骨与骨盆具有几乎相同的高度。从侧面看，问题出现了，即臀肌的形状和大小会发生变化，因此不可能有一个绝对标准来判断其比例。这里我们可使用比较测量法，通过宽度和（或）高度的对比，找到与骨盆相匹配的身体其他部分。

比较测量法需要大量高强度的眼力或视觉尺寸的训练。它需要对各部分之间的相互关系有敏锐的观察力。这个方法是通过某一个对象来测量另一个对象，对于比例的理解来说简单而可靠。

❝ 理解比例的简单而可靠的方法。❞

如果你将这些节奏线绘制方法付诸实践，那么你将发现角色绘制变得更加容易了。

3. 找到臀部的节奏线

我们可以利用从股骨大转子到颈部外轮廓，以及从肩峰突到胯部的抽象的节奏线，来构成骨盆处枕头状的简化形。被这两组线条所分割的中间区域界定了胸腔的体积，而枕头形下半部的分割区域则画出了斜肌和骨盆。

从侧面看，臀部可以通过环形的节奏线来塑造，这条节奏线向上延伸到髂嵴以上，向下则延伸到躯干下方，并环绕进由四头肌所形成的腿部节奏线中。

继续观察身体侧面，臀部由一条不间断的节奏线勾勒出，这条节奏线从头骨开始，绕过胸腔和骨盆，延伸进大腿肌，继续向后延伸至腓肠肌。这条节奏线难免让人感到有些棘手，但却能辅助我们用较少的线条塑造出角色。

4. 辅助形体塑造的元素

有很多符号化的形状可以辅助塑造骨盆区的形体和结构。包括一些有用的起始形状，一些较为笼统的骨盆形状，卵状体，大大小小的方体，以及一些修剪过的椎体。

A 蝴蝶形

从背面看，骨盆像是两个向内相互挤压的轮胎，挤压点位于轮胎的两个内侧边缘，即两侧臀肌的中缝处。正如上文所说，背部的所有肌肉，包括臀中肌和臀大肌，会呈现出类似蝴蝶的形状。这种情况常见于但不仅限于男性。这个形状表明了这些肌肉是紧密环绕在股骨大转子上的。

B 圆柱体

腿部可以用圆柱体或立方体这样的基本几何体描绘。加之设计成块状的骨盆，使得我们可以理解这些部分的形状和它们间的相互作用关系。事实上腿部肌肉发端于骨盆，而腿部骨骼则以髂嵴下端为起点。但因为艺术家需要保持设计的一致性，因此我们把骨盆和腿部以结构绘制为依据划分开来，从而设计出更直观、更具互动性的姿势。当角色站立时，腿部的圆柱体需要绘制在骨盆的枕头形或立方体下方。当角色坐下时，腿部的圆柱体则要绘制在骨盆的枕头形或立方体内部。

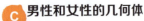

C 男性和女性的几何体

男性的骨盆被绘制成立方体，而女性的骨盆则被绘制为蛋形，这是一种约定俗成的方法。理解了躯干的这些部分以及这些形体的组成方式，我们就会发现形体结构的组成就像搭建乐高玩具一样简单。

将身体划分为简单的形状和符号，从而辅助我们确定各部分的比例关系。

5. 解剖结构

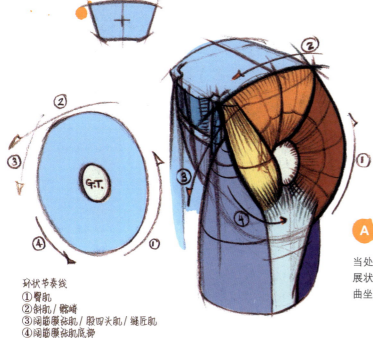

环状节奏线
① 臀肌
② 斜肌 / 髂嵴
③ 阔筋膜张肌 / 股四头肌 / 缝匠肌
④ 阔筋膜张肌底部

通过将臀部划分为三个主要的肌肉群，能辅助我们记住这些形状。

骨盆处仅有三块肌肉是需要我们记住或在默写时需要回忆起来的，它们共同组合成了简化的形，因此没必要将它们彼此分开。这些肌肉的组合形状类似于手臂的三角肌。它们使腿部沿弧线转动，就像转动手臂那样。

A 阔筋膜张肌

阔筋膜张肌是这三块肌肉中位于最前面的肌肉。当处于放松状态时，它呈现泪珠状的形态，当处于扩展状态时，它呈现出长长的雪茄烟的形态，当处于弯曲坐着的状态时，它则呈现出好时之吻巧克力的形态。

侧视图

放松

扩展

坐着

B 臀中肌

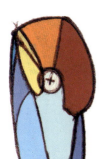

臀中肌位于中间，对腿部来说它就是一个锚点，起着固定腿部的作用。它起始于髂嵴，终止于股骨大转子处。它是一个倒三角形，确切地说，更像一个缺少底部顶点的增量三角形。

侧视图

C 臀大肌

臀大肌是三块臀肌中最大的。它连接在骨盆上端并包裹着骶骨，插入髂胫束中，而髂胫束则一直向下延伸到小腿胫骨外侧。从背面看，这块肌肉像一个倾斜成菱形的立方体。

后视图

可以把每块肌肉看作一个不同的形状，这样就能更容易地理解它们。

6. 肌肉的工作原理

阔筋膜张肌作为大腿上的屈肌，用于固定膝关节外侧。臀中肌是我们"行走的稳定器"，用于辅助腿部旋转，并使腿部内收。臀大肌作为动力肌，用于旋转腿部，并内收和外展腿部，同时倾斜骨盆。

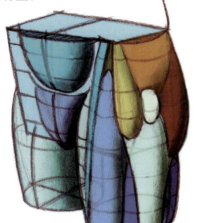

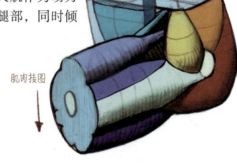

肌肉挂图

> 腿部起始于髂嵴下方，腿部肌肉附着在骨骼结构上。

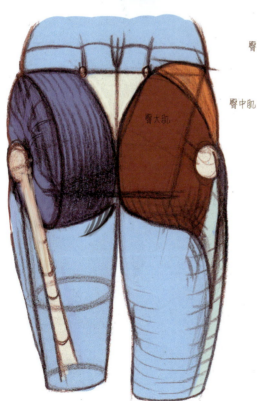

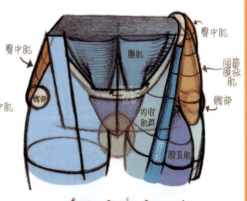

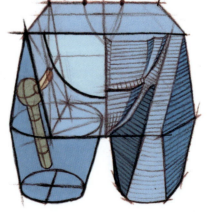

PRO TIPS 专业建议

工作流程

流程对于专业工作来说至关重要。特别当临近截稿日期时，遵守流程无异于雪中送炭。建立一个按部就班的流程，并确保每一个步骤都有始有终，这样当出现明显的错误时（这是在所难免的），你才能更容易地确定是哪一步出错并进行修改。

第1步
以轻松的姿势绘制作为开始。这个姿势应当是为动作"做动画"的开始姿势。

第2步
构建并用线条描绘出相关的体积。希望在这一步你能保证动画依然清晰可见。

第3步
用节奏线使结构松弛下来，使形体更协调，并将肌肉连接起来，同时确定肌肉所在的区域以便进一步地表现。

第4步
投影的梯度，或者浓淡（浓淡是指二维平面中的明暗色调）。这一步我们将确定色调，并准备为模特设置合适的光照。

第5步
这里我们要确定模特的体积，以及模特身体各部分相对于观察者和光源的距离。这就确立了我们所绘制的场景的三维空间语境。

第6步
加入需要强调或突出的内容，加入充满设计感和力量感的线条，将之前的步骤升华从而达到质的飞跃。

7. 臀部的平面和曲面

从身体正面看，腿部起始于髂嵴下方，但是当我们进行系统化的绘制时，会在腿部伸展时将其置于枕头形下方，并在坐下时将其放在枕头形内部。但是腿部的起点却是在髂嵴下方，同时腿部肌肉也附着在髂嵴下方的骨骼结构上。阔筋膜张肌形成一个三角形的分割区，并与侧面和正面成45°。腹肌有三个平面，侧腹肌也是一样。从正面只能看见其中的两个平面，而从侧面看，三个平面均可见。

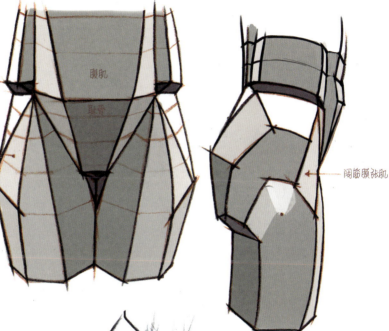

A 侧视图

从侧面看，臀肌有5个可见平面。分别是侧平面，穿过臀中肌的顶平面，从臀中肌到臀大肌的转折面，覆盖整个臀大肌的背平面，以及面向地面的底平面。

这些平面能辅助我们简化臀部的立体造型。

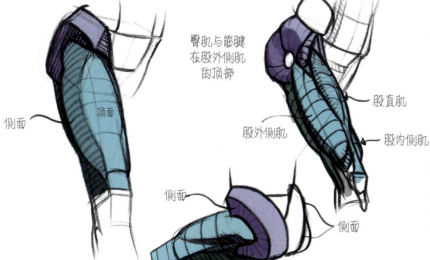

B 后视图

从背面我们可以看到类似于侧视图的几个分割面以及骶骨面，它与我们的视线呈现完全水平状，而两侧臀部面则与我们的视线成一定角度。

8. 确定臀部的皮肤和曲面

现在我们已经对臀部的骨骼、解剖和肌肉结构有了一定了解，可以为其添加皮肤了。当臀部运动时，皮肤是如何在肌肉和骨骼表面运动、挤压和折叠的，理解这些能帮助你塑造出更可信的角色，同时创造出更具想象力的作品。

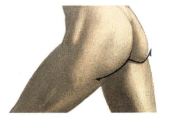

当身体运动时，折痕和褶皱会跨越臀部和骨盆进行扩展。

A 后视图

从后视图看，臀大肌与腘绳肌腱相撞。这带来了皮肤走势上的一个突变，并因此形成了跨越整个后背宽度的折痕。这是一条截面轮廓线，它对我们的绘制大有帮助，因为它天然存在于人体中，几乎毫不费力地为我们描绘出了臀部的体积。当腿部向身体前方伸展时，这条线随之伸展开，并沿着运动方向向下拉伸。当腿部尽可能远地被推向身体后方时，折痕会跨越腿部宽度的方向出现，并使腘绳肌腱的圆润度越发凸显出来。

B 前视图

从前视图看，当我们坐着时，在内收肌群上部出现皮肤折痕，一直扩展到阔筋膜张肌处终止。在这条折痕线上方是侧腹肌和髂嵴的分割处。同时，考虑到角色超重的情况，这条折痕线可能会一直扩展到腹股沟韧带上。在人物站立时，有一条折痕线紧靠着耻骨联合部，通常朝着承受重量的那条腿的方向延伸。

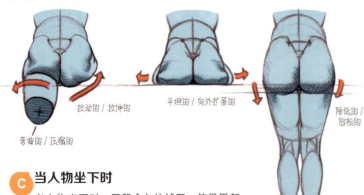

C 当人物坐下时

当人物坐下时，臀肌会向外铺开，使得臀部看上去比实际的更宽。身体变为一个沙漏状，但这其实只是身体重量发生转移的结果。

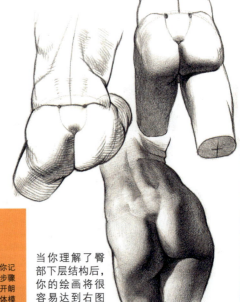

当你理解了臀部下层结构后，你的绘画将很容易达到右图这样的标准。

EXERCISE 练习

在绘制人体时，不论你是照着照片临摹，或是真人写生，每次画完后，重复绘制一遍以帮助你记忆。经过一段时间的学习后，将你绘制的图像拿开，并回忆你的绘制经过，然后以绘制初始草图的步骤开始绘制你的人体塑造。这样默写的次数越多，你越能凭记忆而不是依靠参考来绘制。鲁本斯、米开朗琪罗、提埃波罗、提香，这些绘画室内壁画的大师巨匠都是充满想象力的人。鉴于此，他们使用人体模特作为写实主义绘画基础和学习的对象，但是当画面完工后，想象力占据了主导地位，而素描草图仅是用于指导绘画的参考。想象你能记住所有你从未绘制过的画面，并通过回忆来获得灵感。有意图有目的地进行绘制，回忆你的绘制经过和绘制方法，从而更深刻地体验它们，你将与这些古代大师更加接近。

绘制运动中的人体

在理解人体的工作原理的基础上，运用现实主义的手法使你的角色运动起来。这里罗恩·雷蒙将为你全方位解读人体运动。

每个艺术家的脑海中都有自己版本的3D渲染软件，但是如果缺乏正确的训练方式，这些软件就无法启动。

在你的"头脑健身房"中，通过反复练习来钻研你的3D立体"肌肉"——我们将塑造这些肌肉，同时这个相机，即艺术家的内在视野也将变得栩栩如生。写生练习需要一个丰富的视觉图像资料库的积累，这个资料库是需要牢记在头脑中的，通过对肌肉形态和节奏线的一遍遍反复练习才能形成。

这种头脑训练可以辅助开启你的"大脑相机"，从而帮助你诠释人体机器的工作原理和形态演变。一遍遍仔细阅读本部分——它描述了具体的运动方式，你对其做出的修订越多，这些信息就会越牢固地被你记住。

1. 身体的运动

首先，我们来看看身体各部分在运动和弯曲时有多大的区别。像这样将身体划分为几个部分能够使我们更加详细地了解身体的运动方式，随后我们再将各部分连接起来。

> '回旋'是一种圆弧运动方式，它的发生归因于身体中存在着球状结构的那些部分。

A 肩部、踝关节，以及手指……

"回旋"是一种圆弧运动方式，它集合了屈曲、伸展、内收和外展几种运动形式，它的发生要归因于身体中诸如球状关节这样的球状结构的存在。这些运动区域中，肩部和髋部所占部分最大；其次是手腕、踝关节、手指和脚趾，以及头部。当我们绕着垒球场跑动，或者挥动网球拍时，就会用到"回旋"运动。

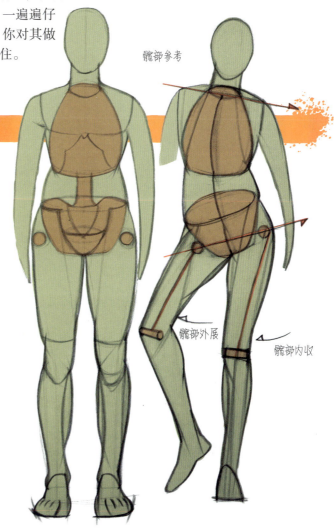

髋部参考

髋部外展

髋部内收

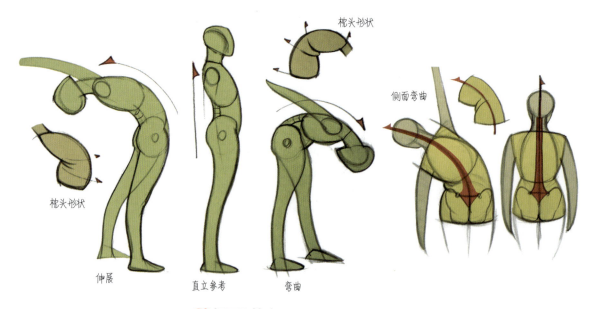

B 躯干和核心

躯干或身体的核心可以前屈、后展以及侧弯。这些运动统称为"旋转"或"回旋"，通常发生在球状关节处，但因为每一节脊椎骨都是一个转体或枢轴点，因此这些运动也会出现在身体核心处。

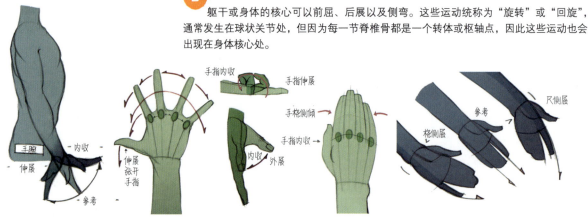

C 手臂、手掌和脚掌……

手臂、手掌、手指、腿部、脚掌和脚趾都有各自相应的多种运动方式：外展（弯曲关节）、内收（可以画成各部分靠在一起）、内收（向自身的方向移动）、伸展（向远离身体的方向移动），以及这些运动的参照，即四肢在自然状态的静止点。

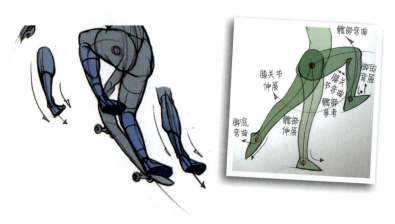

D 足部

足部可以内翻和外翻。在踩滑板时，你需要向内转动足部才能做出"豚跳"的动作，而向外转动足部则使得踩滑板者回到正常的站姿。踝关节背屈运动将脚趾向小腿胫部方向抬升，而踝关节跖屈运动则带动脚趾点地。

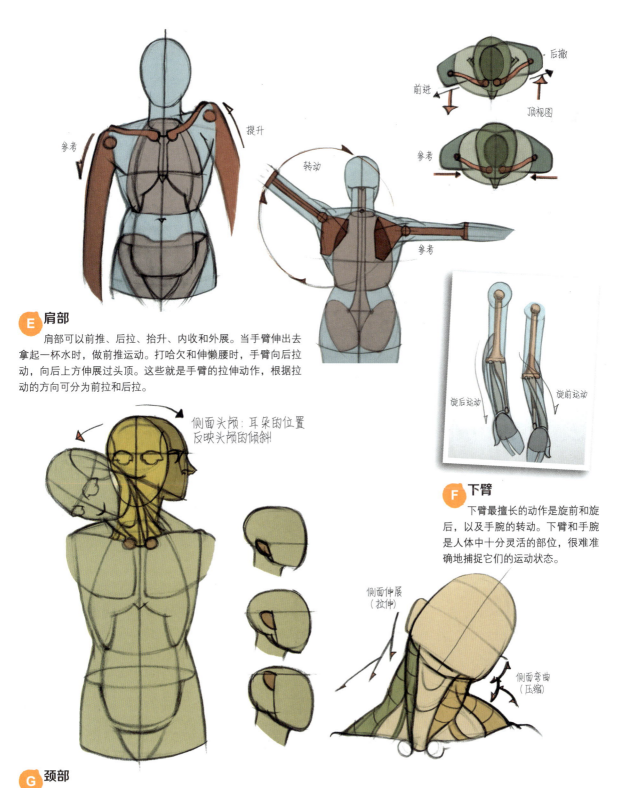

E 肩部

肩部可以前推、后拉、抬升、内收和外展。当手臂伸出去拿起一杯水时，做前推运动。打哈欠和伸懒腰时，手臂向后拉动，向后上方伸展过头顶。这些就是手臂的拉伸动作，根据拉动的方向可分为前拉和后拉。

F 下臂

下臂最擅长的动作是旋前和旋后，以及手腕的转动。下臂和手腕是人体中十分灵活的部位，很难准确地捕捉它们的运动状态。

G 颈部

颈部是人体中另一个极其灵活的部分，它可以横向弯曲、转动、向前弯下、伸展和做圆弧运动。学会通过控制你笔下的角色的颈部运动来表现角色的各种情感。

2. 理解角色动作

诸如肩部和肘部的这些关节，需要将其看作是轴心点而不是合叶，这样才能将你的图像从二维平面转移到三维空间中去运动。

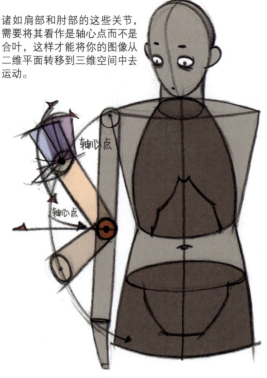

既然我们需要凭借想象来塑造各种形象，那么首要任务就是从生活中进行训练。首先我们需要着眼于现实生活，这能够帮助我们与头脑中想象的图像建立某种联系。我们试图模仿人体这台机器的工作原理，以及由人类情感驱动的运动方式，因此较好的做法就是把现实生活作为指导开始我们的创作。

这里有一些我牢记在心的对于创作运动中的角色十分有用的理念。首先，整个身体都会对动作做出反应；某种程度上来说，没有任何部分不参与运动。既然身体所有不同的部分都依附于运动，那么在主体运动的方向上就存在一些节奏线，或者一些与其呈平行关系的线条。身体的节奏线和运动的辐射点通过一些抽象形和隐喻线的设计将整个身体紧紧地捆绑在一起。

身体的肌肉像绳索一样交织在一起，因此它们都会对主体动作做出反应，同时它们之间会呈现出螺旋线或缠绕关系。

> **身体的肌肉像绳索一样交织在一起，因此它们会对主体动作做出反应。**

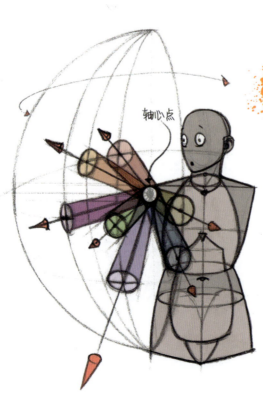

3. 动画技巧

如果你尝试解放思想，摆脱对参考资料的依赖，那么你一定会青睐于动画技巧的使用。从简化的图形开始能够帮助艺术家从钻研细节中解脱。动画技巧，既然被称为"动画"，就应当是简化和无束缚的，它不再只是速写稿，而是头脑中更具动态感的存在。将"绘画"一词改为"动画"，其实是对我们的创作观念和看法上的改变。

> **回旋运动是一种圆弧形的运动方式，因此可以将肩部、手腕、臀部、颈部和脊椎看作是轴心点。**

4. 为你的角色做动画

既然"回旋运动"是一种圆弧形的运动方式，那我们就可以将肩部、手腕、臀部、颈部和脊椎作为轴心点来制作动画。把它们当作合页用来限制回旋运动的方向，把它们当作旋转接头可以在三维空间内对其进行移动。我们围绕肢体的轴心点做动画，在四肢最远端画出圆弧形的运动轨迹，这就是我们创作理念的来源。绘制一个完美的椭圆形，它将对运动进行相当明确的控制。透视法的练习也十分有用：它确保我们是在三维空间中移动图形，帮助我们从体积、距离和重叠关系来观察平面之间的连接方式。

5. 姿势的绘制

当尝试了机械地为某一部分制作动画后，让我们抛开椭圆和轴心点，试着用姿势线和快速绘制的C形或S形曲线来表现运动。正如动画的制作一样，我们还需要考虑压缩和伸展，或是挤压和拉伸运动时对于线条类型的选择。这就意味着需要考虑对象是如何向外伸展来支撑一个可信的动作，或者向自身内部挤压来表现一种期待或胆怯的心情。所有这些手法，鲁本斯、提埃坡罗、米开朗琪罗，以及别的大师都使用过，诺曼·洛克威尔是当代艺术家中一个典型的例子，他的绘画向我们展示了夸张地表现人物的方法。

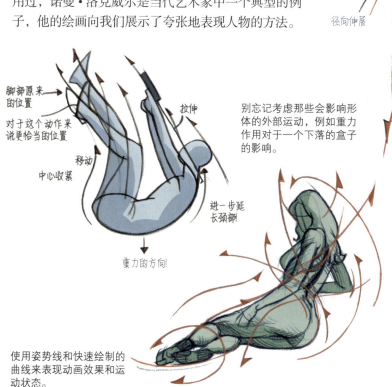

压缩和伸展是两种表现人体运动的动画技巧。

径向伸展 切迹

绷紧的结构

脚部原来的位置
对于这个动作来说更恰当的位置
移动
中心收紧
拉伸
进一步延长颈部
重力的方向

别忘记考虑那些会影响形体的外部运动，例如重力作用对于一个下落的盒子的影响。

使用姿势线和快速绘制的曲线来表现动画效果和运动状态。

> **考虑对象是如何向外伸展来支撑动作，或向自身内部挤压。**

PRO TIPS 专业建议

复合动作

不要害怕绘制一种以上的复合动作，它能帮助你找出哪个动作才是角色运动的主要影响动作，从而解决这个难题。动作之间的相互影响非常重要。我们很容易就会添加过多的不需要的细节。何不试试将"素描"一词改为"动画"，来捕捉我们头脑中关于运动表现的灵感。也许你并不打算成为动画师，但是为一个姿势"做动画"，听起来远好过反复绘制20多次才能正确呈现的"素描"。

6. 认识你的线条

快速的素描线、坚实的直线，以及刚性的转角，这些线条的组合使用能帮助我们塑造更加真实、更具自我意识的角色。在 Photoshop 软件中，导入一张鲁本斯或米开朗琪罗的图画并用颜色覆盖在直线上。这张图画会充满弹性和动态感，显得不那么真实。

这些艺术家懂得如何利用色彩、可信的形体结构和肌理、视觉上正确的透视关系、动画和运动，赋予对象以生命力。事实上，这些艺术家可以说是第一批动画家。如果你想知道如何为一张真实的图画注入生命，如何在不降低作品质量的前提下做出动画效果，那么我所提到的这些艺术家的技巧就值得你去深入研究。

> 66 快速的素描线、坚实的直线，以及刚性的转角，这些线条的组合使用能帮助我们创造更加真实的图像。99

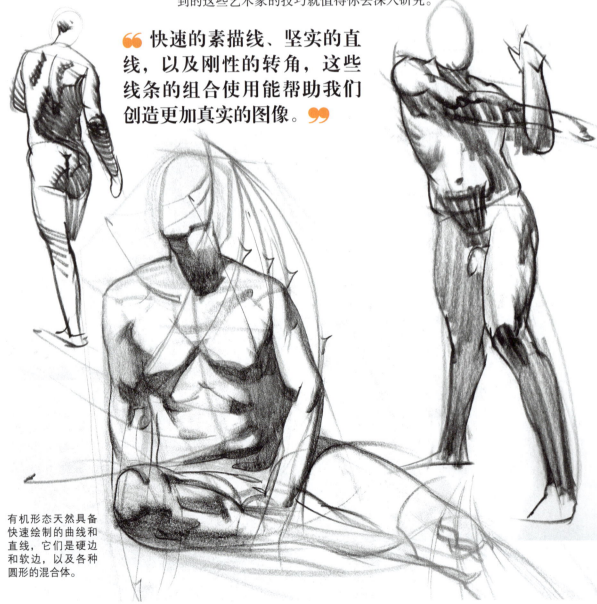

有机形态天然具备快速绘制的曲线和直线，它们是硬边和软边，以及各种圆形的混合体。

7. 用线条添加运动

另一种节奏线或运动线会越过或围绕形体移动。这里列举了很多例子，都是用炭笔绘制的 5 分钟速写稿。它们都试图捕捉看似静态的姿势并赋予其动态感和生命力，或为那些不活跃的对象添加趣味性。这些图画不是虚构的，它们都是借助于真实模特的灵感创作出来的。

> 凭记忆默写，能让你摆脱对参考资料的依赖，并使你头脑中的记录更加清晰。

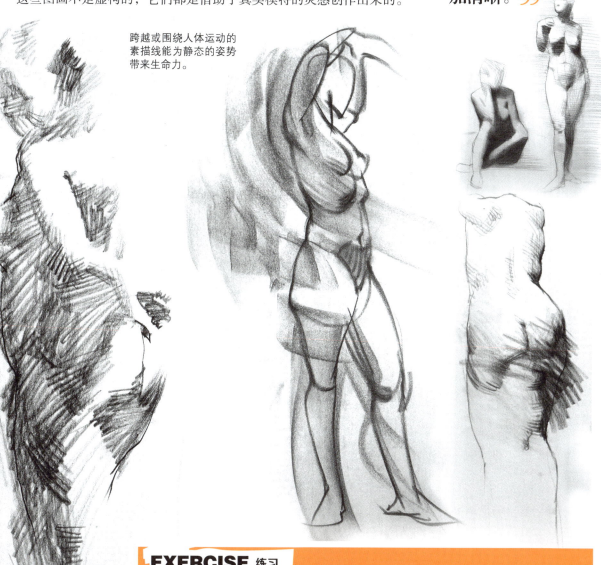

跨越或围绕人体运动的素描线能为静态的姿势带来生命力。

EXERCISE 练习

1 舒展你的思想神经。观看视频，在脑海中捕捉视频中的姿势，然后将其绘制出来。要检查姿势是否正确，将视频回放并再次观看，在你试图捕捉的画面处暂停。这是记忆素描的一种形式。通过来自有效运动的记忆素描练习，我们能够自信地面对真实世界并用相同的方法绘制出我们周围的人。记忆素描能使你摆脱对参考资料的依赖；能使你头脑中的记录更加清晰，并为你未来要进行的项目做准备——并不仅仅对目前的工作起作用。

2 如果你之前接触过写生课程的学习，那么试试这个练习。将你的画架摆在背对模特的位置；或干脆将你的平板电脑放在另一间屋子里。在画之前尽可能地获取你需要的信息，然后背对模特或资料开始绘制。这是锻炼记忆力的另一种方式。在绘制之前用于观察模特的时间非常短暂，并且我们甚至都不会意识到自己是在凭记忆绘画。如果观察模特时是在伸展你的思维神经，那么在绘画时你的思维神经则在进行弯曲运动，这能增强你过目不忘的能力，是一个极其有价值的练习方式。

掌握角色绘制中的布料表现方法

将衣服划分为组合的曲面，理解布料的拉伸和褶皱的核心形状，罗恩·雷蒙教你绘制着装的人物。

下面是关于褶皱、褶皱的形成方式、学习效果的检测方法和学习步骤等诸多不同主题的融合。你所看到的画都是经由对网络图片的研究学习而来。学习能保持你在角色绘制中的一致性，而这种一致性反过来又能促进你记忆，并形成条件反射。

1. 褶皱的形成原因

让我们从理解材质开始。布料的材质是由在两个方向上穿梭的纤维组成，横向上的纤维称为"纬纱"，纵向上的纤维称为"经纱"。这两个方向是按照力学性能进行设计的，它能影响褶皱的建筑学结构。褶皱之间的桥状结构或连接也会受到经纱分布的影响。

褶皱天然呈现出管状的形态，尽管有些褶皱会向四周扩展，而有些编织得更紧密的布料不会形成管状褶皱，从本质上来说，它们所呈现的管状形态更像是尚未发生翻卷的海浪。

当褶皱发生折返，或者半扣着，发生折返的这个末端就被称为"褶皱之眼"，在它上面会形成小的波浪形。这个现象产生的原因是由于经纱和纬纱分别在三个点上发生折叠，使得褶皱的末端开口并形成了大写的 T 字形。

这些管状形之间的区域是一些多边形或三角形的面，这些面可能是机械和呆板的，也可能是有机的和曲线的。这些平面和管状形通过一个过渡面或斜面相连接，这个过渡面或斜面的形态会根据它所处的位置（顶端或低端）的不同、布料材质的不同，以及衣服的合身程度不同而发生变化。

2. 布料的特性

布料的种类多种多样。我们希望通过对覆盖在角色表面的具有特殊性能的布料的认识，为我们的艺术创作带来更强烈的视觉效果。高光在不同种类的布料上的表现是一个棘手的问题，尤其要将天鹅绒和丝绸的高光区别开来。想象有个光源正对着一个身穿丝绸衬衫和天鹅绒裤子的模特。因为天鹅绒是由成千上万条向上竖立的毛状织物组成，它们中正对光源的那些会吸收光线，而背光的那些则会像镜子一样反射光线。因此，光源照射的中心此时是深色的，而侧面则被照亮了。

丝绸正好相反。光照的中心闪闪发亮，而且根据织物密度的不同，丝绸或多或少会有一些仿金属的反射面。因此，正如我们所见的，光线即便照射在同一个模特身上，因为模特穿着两种不同的织物，光线也会呈现出不同的状态。

棉布的反射率最小，对光线的吸收率适中。这种布料的边缘很不明亮。下图所示更详细地阐述了这几种布料及其对光线的反射原理。

A 棉布

这是一种柔软的水洗面料，按传统的与光源方向垂直的方式进行经纬编织。因为亚光的表面会吸收光线，因此它不具备反射属性，同时其色调会受光源色的影响而发生变化。

B 丝绸

丝绸的表面光泽度高，经纬编织的方式与"通常的"光源方向垂直。它具有很高的反射率，但这也意味着其阴影区域会吸收更多的光线，因此阴影区域会加深表现，类似于金属材质的表现方式。

C 天鹅绒

天鹅绒使用传统的编织方式，但会编织为垂直的网格状，因此所有的纤维会在垂直方向竖立起来。这些半透明纤维的末端会吸收光线，边缘则会反射光线。反射率由纤维的方向决定。可以将其看作类似于丝绸但比丝绸更柔软的面料。

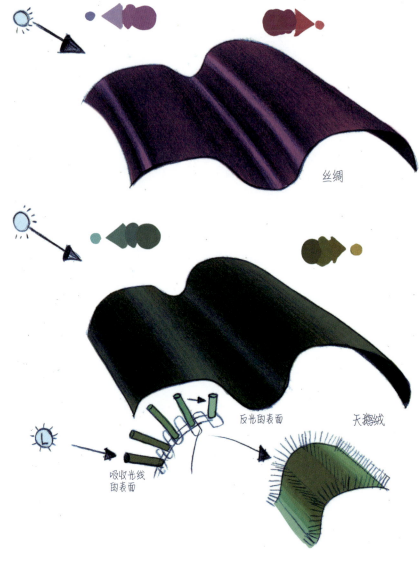

> **我们希望通过对具有特殊材质的布料的认识，为艺术创作带来更强烈的视觉效果。**

3.7 种褶皱

穿在身上的布料有截然不同的结构，归因于其固有的连续性和管状形态。在褶皱处产生的接缝，根据缝纫线的粗细和针脚数的不同，接缝会不同程度地影响褶皱的形态。这里有7种不同的褶皱形态需要大家记住。

尿布状褶皱

锯齿状褶皱

A 管状褶皱

某种程度上，所有的褶皱都是管状的，平坦或高耸取决于你绘制的面料的不同。之所以称其为"管状褶皱"，就是为了形象地提醒你应当如何进行绘制。

B 尿布状褶皱

之所以产生尿布状褶皱，是因为两个张力点的距离小于衣服的宽度。这些褶皱是交替排列的，你可以把袖子想象为横跨手臂两侧的一系列复杂的尿布状褶皱，使你在绘制衣服中的这些复杂部分时更加简单，更易实现。

C 锯齿形褶皱

这些钻石状或三角形的褶皱会在布料上产生锯齿状的边缘，这种形态的褶皱通常出现在袖子上，在厚西裤和牛仔裤的背面，正对着膝盖处也会出现。

半扣状褶皱

水滴状褶皱

管状褶皱

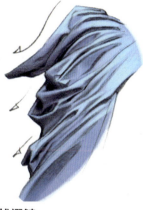

螺旋状褶皱

D 螺旋状褶皱

一束呈管状或锯齿状向下坠落的褶皱，因为包裹着形体或围绕形体发生旋转，从而生成了螺旋状的褶皱。因为布料呈下坠状，褶皱的形态会由一系列S形节奏线掌控。

E 半扣状褶皱

发生折转的布料上可看见这种褶皱。当肘部、膝盖和臀部发生弯曲并使关节处的布料形态发生拉扯时，这些地方就会出现半扣状的褶皱。

惰性褶皱

F 水滴状褶皱

水滴状褶皱看上去更像管状褶皱，只不过是垂直方向上的，由于重力作用而向地面方向下坠。它通常出现在较重的纺织品上，比如正式的礼服和窗帘上。

G 惰性褶皱

惰性褶皱是位于下层的不活动的褶皱。通常来说这些布料的材质结构看起来是杂乱无章的，例如一堆随意放置的衣物，揉成一团的围巾，或是皱巴巴的手帕。

4. 绷紧和松弛

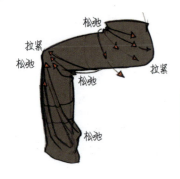

布匹的形态会受其下方的物体所影响。人体会通过在运动的主导面施加拉力来影响衣物的形态，同时在肢体的其他面或运动的尾随面上，衣物则呈现松弛的状态。

A 绷紧的褶皱

上图所示为坐下时裤子的状态，臀部和膝盖是主要的张力点。膝盖后面和骨盆前侧则是裤子松弛的部位，这里布料会出现极其多的管状褶皱。松弛一侧的布料组成来源于绷紧一侧，因此产生影响的线条会指向绷紧的一侧。

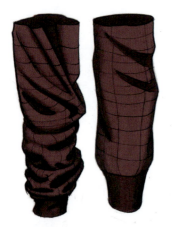

C 褶皱种类的组合

还以运动衫为例，用三张连续图来演示手肘处的褶皱变化。由于布料本身的密集性质及其重力感，布料会向手肘内侧迅速下垂，之后随着手臂进一步弯曲，更多的布料会绕着最初的半扣状褶皱鼓起。注意，弯曲是从半扣状褶皱中的主要褶皱开始，然后才轮到次要褶皱，同时布料类型不同以及衣服的合身程度不同，决定了会有多少额外的小褶皱产生，以及其形成的管状褶皱的密集程度。

> 袖子所呈现的曲线形足以定义手臂的截面轮廓。

B 松弛的褶皱

下一个例子是运动衫的袖子放松下垂和向上提升的状态。当向上拉袖子时，肘部或脊肌的运动会影响布料的表面形态形成些许褶皱，但是褶皱并不明显，设计时可以不表现出来。当重力起作用时，可以看到一簇簇非常有意思的布料形态，它们沿着手臂的方向形成一系列来回切换的半扣状褶皱。而肩膀处会产生一些水滴状褶皱绕手臂旋转着向下延伸，一直到手肘处聚拢为一团。

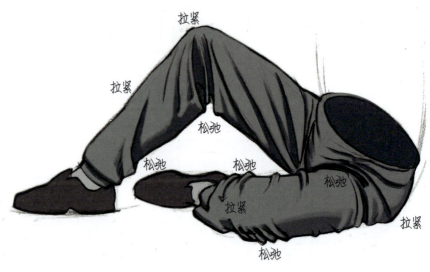

5. 包裹身体

　　布匹是一个不需要任何数值就能够辅助确定身体体积的重要元素之一。布料天然的线性走势在构成身体的圆柱形上形成了完美的截面轮廓。无论是袖子、领子、腰身、腿上的布料（包括短裤），脚踝处的布料，绘制的截面轮廓，或者穿过其中的椭圆，都可以辅助我们确定身体的质量，并且使包裹我们角色的布匹看起来更真实可信。

　　本例很好地展示了这件军大衣领子和底面椭圆形的特征。注意叠满了锯齿状褶皱的袖子，其呈现出的曲线形足以定义手臂处的截面轮廓，并由此赋予了手臂更多视觉上的重量感。

6. 宽松衣装

宽松的衣装有多种变化形式，因此在衣服杂乱形态的干扰中，很容易丢失形体结构。记住管状褶皱之间的平坦部分是紧贴着身体的，绘制时需要考虑身体外部的两种截然不同的轮廓线。一种是身体的轮廓；另一种是衣服能扩展到最大宽度时的轮廓。这些轮廓沿着身体上升，或沿着腿部流动。同时需要牢记的是，从图上看，尽管宽松衣装没有经过精心修饰，但看上去应当是赏心悦目的，因此褶皱也会呈现出不受控制的状态。为了给画面润色，可以跨越一条裤腿到另一条裤腿绘制截面轮廓线，将一组褶皱的节奏线延伸到下一组，在视觉上将这些杂乱的形态连接在一起，从而形成一种有规律的图形样式。

PRO TIPS 专业建议

走捷径

学会快速记录下角色坐着、站立、跳跃和投篮的姿势。适用于短袖的原理某种程度上也适用于长袖，因此不要避讳这个记忆上的捷径，它并不是真正艺术创作中的捷径。当我们尝试在图像空间中抽象地将各部分连接起来时，这个捷径非常有用。它能使我们创作出更强有力的画面，同时避免我们将注意力放在对无关紧要的内容的刻画上。

> 66 我喜欢像侦探那样参考视频资料。99

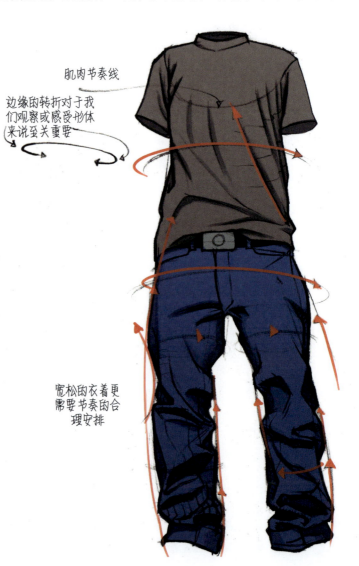

肌肉节奏线

边缘的转折对于我们观察或感受形体来说至关重要

宽松的衣着更需要节奏的合理安排

7. 有节奏的运动

绘制运动中的人体是一个非常棘手的问题。我喜欢以视频为参考，像个侦探那样，我喜欢调查照片，通过观察褶皱在身体上的移动方式来确定此时角色可能采取的动作。

根据动作特性的不同，一方面褶皱会对张力点做出不同反应，从而迫使布料随着动作而承受压力；另一方面褶皱会像浓烟尾迹般在动作经过后流动散开。如果身体紧紧地卷起来，就像滑板手表演540°翻转绝技那样，所有的褶皱都会向身体重心处挤压，并从身体重心点向四周辐射开来。如果身体做侧手翻，褶皱会向着作用力的方向流动。

身体沿直线运动，产生的褶皱会从身体正面向背面延伸。右侧的序列图显示了影响布料表面形态的张力点的位置，以及指向张力点的辐射状褶皱是如何形成的。如果身体在空中呈飞翔状，或者抵抗强风的阻力而活动，身上的布料会不断摇曳，像是在风中飘动的旗帜，像不断拍打海岸的波浪，像身体背部形成的翼状物。

这三张图展示了不同的褶皱是如何对不同的身体运动做出反应的。此处的设计图将褶皱简化为一些线状回路，用来说明褶皱围绕身体的运动核心，或者从身体的运动核心向下或向外进行旋转或线性运动。

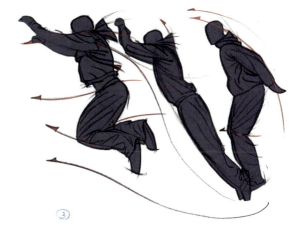

③

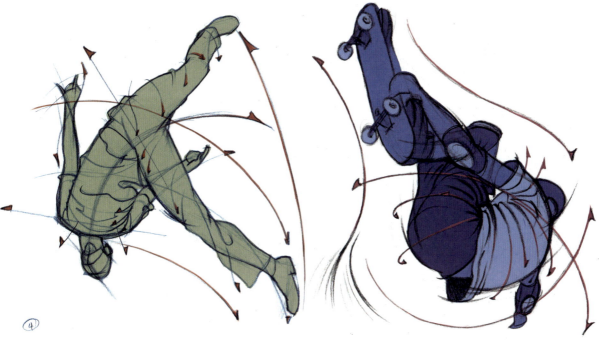

④

8. 绘制着衣角色的步骤

为布匹专题绘制的这些图是由模板开始的，也就是说，从位于布匹下方的人体模型开始绘制。这能帮助我确定布料会从身体上产生多少辐射状褶皱，如何绘制流动状态的褶皱，如何表现布料下面的人体运动。不论男女，不论布料是单层的，还是多层重叠的，第一步都是从确定人体模型开始。

接下来，确定衣服在身体上的位置，或者衣服展开的最大程度，在此过程中尽量将身体区域与衣物连接起来，就好似在最初的身体上方绘制一个充气膨胀的人偶。

在所设计的这个新形状上方找到张力点和松弛的区域，或者那些布料产生辐射状褶皱之处。寻找所有穿越多条肢体的横贯线，并通过节奏线将它们连接起来。在褶皱中寻找所有辐射状褶皱，并且尽可能为其加入动态感，使得姿势看起来生动活泼。试着尽可能覆盖所有方向绘制线条，随后擦除所有相冲突的节奏线，或在最后试着将这些线条往回连接到所编织的更大的网格上。

最后有两个选择：一种是利用作为边线的轮廓线，或者利用布料表面绘制的管状褶皱的中心线来表现褶皱的体积，和不同布料所应当呈现的表面扭曲状态。

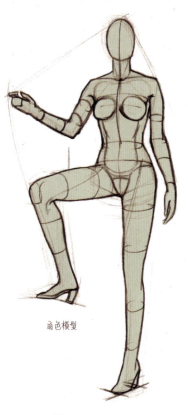

角色模型

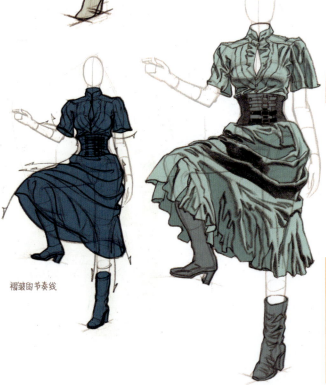

褶皱的节奏线

褶皱在结构上和方向上的节奏感
布料应当比身体更大，并且需要找到布料与身体的接融表面

EXERCISE 练习

为你的创作绘制一些模特，然后使他们"鼓起来"（穿上衣服）。确定（褶皱）张力点的位置，简化这些点并使其具备描述下层的形体结构的特性。使用简化的直线条描绘出这些张力点与松弛位置之间的关系，这些线条将贯穿身体的前后和上下方向。接下来，试着用一些管状结构或者圆柱体作为起点来塑造褶皱，为即描绘的更复杂的造型做准备，或者找到褶皱中令人信服的阴影，或者将这些阴影模式作为创建你头脑中视觉图像资料库的一种方法。

另一种方法是使用阴影模式,并且在动作节奏线之上绘制出它们的三角形结构面;所见内容与所想要呈现的内容也许会有很大差异,因为所有的设计(结构线和面)都是为绘画服务的。因此阴影的模式也会做出修改,只为了呈现出更好的画面设计效果,这些修改包括强调位于布料下面的人体的运动,或者是将人体中那些通常不明显的部分突出显示出来。

9. 武装起来

装扮角色也包括用铠甲等坚硬表面包裹角色。我们必须牢记要充分利用材质表面的截面轮廓,从而在透视空间中,或者沿身体的体积面方向,对节奏线做轻微弯曲调整。这样能保证不使观众产生混淆,并能够充分展现出角色"大块头"的效果。这些画面当然不是真实存在的,但却能使人觉得可信,原因就在于它遵循了这些基本绘制原则。

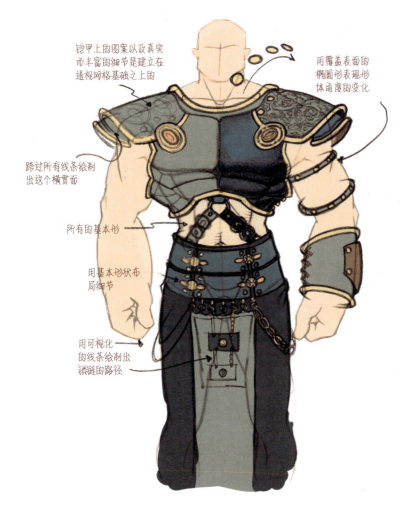

如何绘制想象中的角色

罗恩·雷蒙将为你诠释记忆、观察和解构是如何让你的绘画解剖知识更进一步的。

理解这些支撑所有形体组成的结构关系,并利用这些结构关系传达画面信息,这能帮助你将想法传达给观众。

艺术是古老的,真的非常古老:我们正努力开发一种世界通用的艺术语言。这是一种能够被使用不同语言的人们所理解的视觉语言。我们通过一些图形、符号和其他类别图形的传播交流来使用这种语言,这个过程常常是潜意识的。

艺术体系也非常古老。诸如雷利绘画法和图形绘画法,其历史至少能追溯到 15 世纪。在艺术史上如雷贯耳的两个名字维拉尔和卢卡·坎贝尔索都充分利用了这两种绘画方法并获得了极好的效果。

> 艺术是一种能够被使用不同语言的人们所理解的视觉语言。

时至今日,艺术家们使用的所有人体绘画技术都有悠久的历史,都是历经时间检验过的理念方法。例如,我们使用的"图形交换法",绘制保龄球瓶作为人体的前臂,绘制立方体作为人体的臀部,等等,都不是新鲜的东西。即便这些符号可能是新的,但其中包含的绘画理念无非是通过令人信服的简化法来获得最终复杂的效果。

如果你能熟练地掌握这些经受时间考验且为各个时代的艺术大师们所使用的方法,你就能够像这些艺术大师一样用清晰而充满活力的艺术语言来交流和沟通。

1. 绘画过程

让我们来看看如何将身体各部分连接为完整的人体。这个过程可以通过真人写生，也可以通过参考照片绘画来实现，随后将参考资料从最初的参照位置上移除。最后，将讲解如何根据记忆绘画，以及如何实现有节奏的动画效果。

之所以这样安排绘画过程，是鉴于我曾看过很多关于如何创建图像的方法，但是没有一个涉及如何确定绘画过程以及如何将其运用到具体绘画上的。取而代之的，这些方法通常关注点在于从小稿到完成稿的过程。因此，本教程将着眼于如何创建你的画面，以及如何提升你的绘画技巧。

我认为绘画过程就好像呼吸一样——吸入和呼出，是一个反复努力的过程。在草图阶段，运动应当是从松到紧，或者从姿势上到解析上的，然后重复这个过程。绘画过程逐步演化为7个步骤：摆姿势（松的），塑结构（紧的），绘轮廓（松的），施浓淡（紧的），构渐变（松的），加强调／高光（紧的）。这些过程可以进一步划分为更多小步骤（从结构和浓淡／渐变的每一度深浅变化开始绘制，或者从最大的图形开始绘制，然后绘制中等大小的图形，最后以绘制最小的图形作为结束），通常称其为细节刻画。

使用松弛的、有机的节奏线绘制草图，就像呼吸一样，保持你的线条流畅。

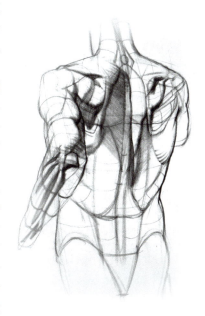

使用松弛的、有机的节奏线绘制草图，就像呼吸一样，保持你的线条流畅。

A 摆姿势

姿势就是角色在画纸上所处的位置，它包含动作和比例，同时角色的手臂是沿着弧线摆动的。这里有很多技巧可以用于起稿，如图例所示为"封套式技巧""涂画式技巧"和"火柴人技巧"。你可以选择最适合自己的技巧加以运用。

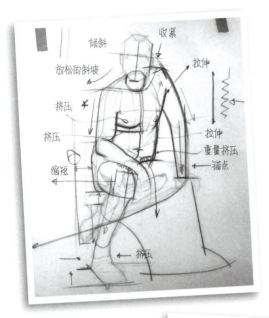
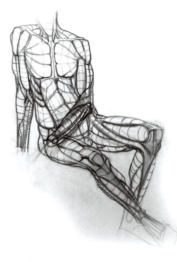

B 塑结构

当结构线保持直线状态时，它是机械化的、可测量比例关系和易于改变形态的。这一步骤包含确定身体上所有的标志点以及它们之间的相互关系，确定所有的肌肉块结构以及它们是如何相互交织和彼此滑动的，以及关于缩距透视法问题的讲解。

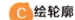

C 绘轮廓

轮廓线可以放松所有这些机械化呆板的线条，为你的画面添加一种风格。有的人可能喜爱拉斐尔或席勒的风格，有的人可能更倾向于亚当·休斯、格雷格·托克希尼或詹姆斯·吉恩的风格。无论你喜欢哪位艺术家的指导和风格，都能以此为起点来改变你的角色给人带来的呆板机械感。

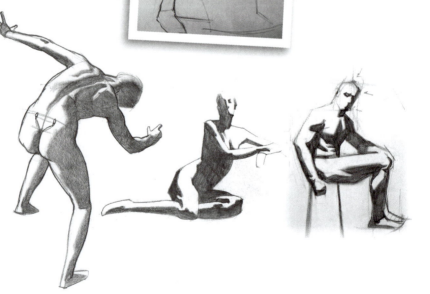

D 施浓淡

"浓淡"用于描述光影的程度。这一步骤用于设置投射到模特身上的光源或环境光的明亮程度——投影色调越暗，光线越强。在所有被投影覆盖的空间区域按照你的喜好设计好、平衡好和组织好之前，应当保持色调的一致性。

如何绘制想象中的角色 67

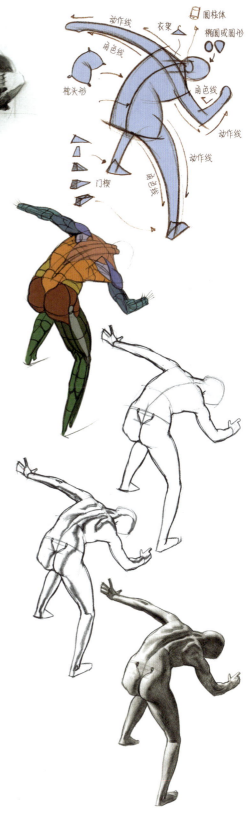

E 构渐变

构造渐变的阶段根据你所设置的关键对比度来塑造角色的体积，不论你的关键对比度是如何设置的。从角色在空间内形成的明暗交界线或轮廓边缘开始，体积的大小主要依靠暗部程度来调整，如果反射光足够强并对角色的光影产生较大影响，那么只需要用橡皮涂抹出投影面的光线即可。

F 加高光

强调和高光是画面上用于描绘最暗部和最亮部的值。高光面对光线的最亮的边缘，而强调则通常是闭塞或被遮挡的区域，不能直接或间接接收光源，它们通常是位于两个或更多个曲面之间的深凹处或衔接处。这里用一些肖像画作为近距离观察高光和强调的范例。

2. 学会观察

要想不依赖参照绘画，我们必须通过练习来帮助理解想要捕捉的场景。作为人像画家，我更喜欢以真人为参照，但并不总能如此奢侈（来获得真人参照）。而作为插画家，我更倾向于不使用参照，因为无法及时捕捉到静止不变的对象。练习的方法不同，但最终获得的结果应当是相似的，即活生生、有血肉的形象。这是一个试图使观众暂停质疑，说服他们相信这一刻所见的是真实存在的形象。

为了做到这一点，就必须将参照仅仅作为画面的一部分，其余部分则应当是"感觉"——当你观察它的时候，"感觉上"它是正确的吗？感觉是存在于内心深处的一些东西，它激起你的感官，使你相信你所见的是一些真实存在的对象。鲁本斯是掌握这一方法的其中一位大师，其他还包括乔凡尼·巴蒂斯塔·提埃坡罗、狄恩·康沃尔和诺曼·洛克威尔，等等。这些艺术家在利用真实生活灵感作为他们的创作基础时，发明创造了他们自己的绘画技法。这些技法适用于人物画和肖像画，并且这里我已经为大家提供了这些技法中的诸多种类作为范例。当然这些范例都来自生活。

> **要想不依赖参照绘画，我们必须通过练习来理解我们想要捕捉的场景。**

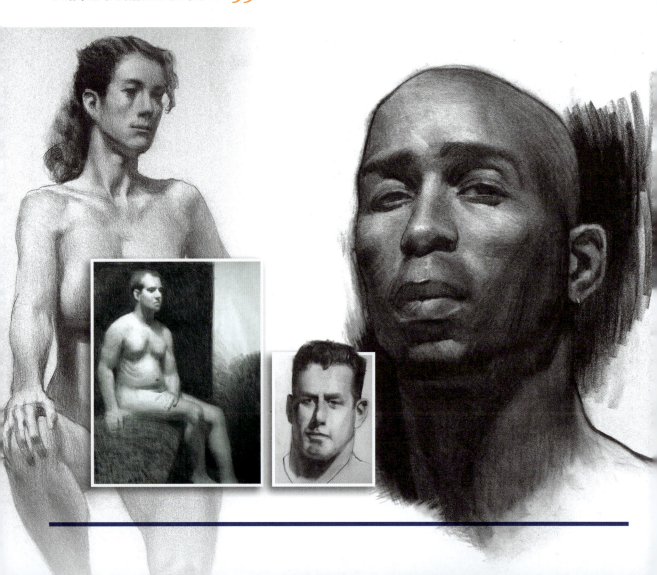

3. 打破方法

要摆脱对参照的依赖，你需要理解如何从生活中绘画。你通过抬头观察来获得信息，你通过低头回忆来记识，你对自己所见所思做出回应（或输出结果）。这个过程就是存储。你已经做到了这一点，只不过观察和输出之间的间隔时间过短，以至于忽略了这个过程。

现在做个测试，将你的平板电脑从你的模特身边拿开，放在房间的其他地方，或者干脆放在别的房间。在房间里根据你的喜好找一个点作为你的视角，尽你所能将你看见的内容包含进来，然后画下它们。根据你所习得的长时间保存信息的方法，让自己与参照物之间的距离越来越远，从而更长时间地保存你所获得的数据信息。

当你多次尝试这个方法后，进一步测试自己的能力：在某处摆好画架并开始绘画，当你晚上回到家，重新绘制之前的画面，这次完全根据记忆来绘制。尽可能根据之前的画面来唤起你的记忆。你练习的次数越多，记忆越深刻——激活的是你的肌肉，而不一种概念。

> 一个很好的记忆训练法是实物写生，并将你所见的图像进行翻转。

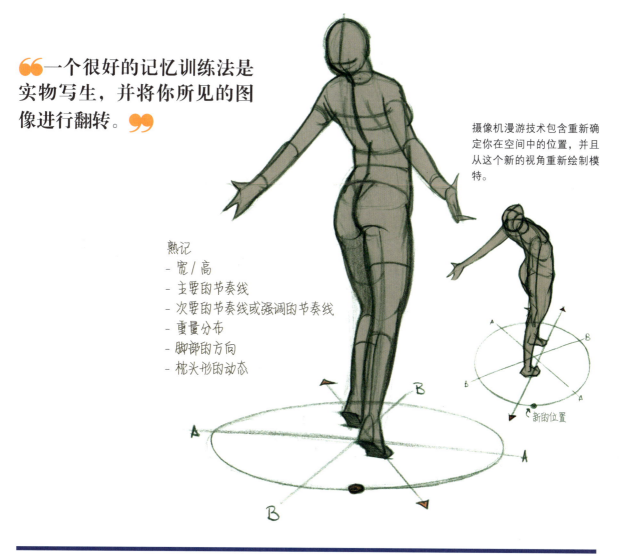

摄像机漫游技术包含重新确定你在空间中的位置，并且从这个新的视角重新绘制模特。

熟记
- 宽 / 高
- 主要的节奏线
- 次要的节奏线或强调的节奏线
- 重量分布
- 脚部的方向
- 枕头形的动态

4. 记忆训练

一个很好的记忆训练法是实物写生，并将你所见的图像进行翻转。通过查看反转的图像，利用镜像法来纠正画面。所有这些凭借记忆绘制的素描图，随后都可以拿来与参照比对，这样做对于纠正你的判断和锻炼你的记忆非常有用。

另一个我喜欢给学生进行的练习是摄像机漫游技术。在房间的某个位置坐下为模特拍照。想象在地面上有一个围绕着模特绘制的圆形，这个圆就是摄像机轨道。记下你在圆形轨道上所处的位置并用井号标记出来——这个位置应当在圆心前面。

在同一个圆形的不同位置上放置第二个标记——这是你将坐下绘制下一个画面的位置。从最初的位置为起点在圆形上设置十字网格，它将圆形分为4个象限，随后绘制一条直线连接两个脚后跟，绘制另一条直线连接两个大脚趾或两个小脚趾。重新绘制这个圆形并且在其前方和中心处标记出你的新位置，然后以你的新位置为起点重新标记出上面所说的圆的内部信息。这些新的标记是从你之前的位置向新的位置旋转而来。

现在，从某种有节奏的松散而潦草的线条开始，塑造角色姿势，同时要考虑到角色核心部位的枕头状简化形，以及这个简化形向身体侧面弯曲和拉伸时的状态。还要考虑到角色的四肢以及用于简化四肢的圆柱体。从你所处的新位置再次塑造角色姿势，并将此时新绘制的画面与之前的画面对比。它们看上去是否来自同一个360°观察视角？它们的重量分配是否正确？当前的动作下四肢是否绘制正确？或者反转画面后从镜像检查画面是否正确？

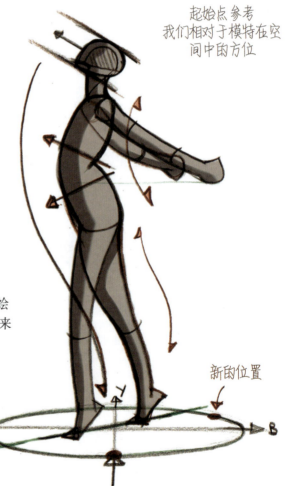

起始点 参考
我们相对于模特在空间中的方位

新的位置

你的位置（观察者的视角）
P.O.V.)

5. 在三维空间中思考

除了在地面绘制圆形，我们还可以从各个方向和任何距离绘制环绕角色的圆形，并沿着这个圆形轨迹来抬高或降低我们的观察视角。这个圆形其实是个球体，而且正如我们的轴心／旋转图例所示，你可以将模特作为轴心。沿着围绕模特的圆形轨迹向任何方向旋转"摄像机"，并且从虚拟的摄像机镜头投射出一个圆锥体用于确定你将看到的区域。除了摄像机，你还可以为你的光源使用这个方法：改变投射到模特身上的光线的位置，然后练习不同光源的表现方法。可以这么说，我们所构造的对象来自大脑中关于虚拟三维空间的记忆，也就是头脑中的主动想象和摄影式记忆。你不只是记住一个例子，你同时记下了整个瞬间、场景或体积空间。

> **在对象周围绘制一个想象的球体，正如我们的轴心／旋转图例所示，你可以将模特作为轴心。**

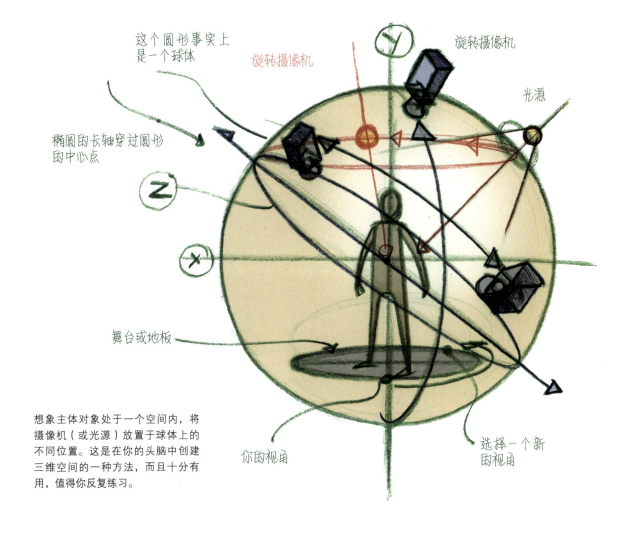

想象主体对象处于一个空间内，将摄像机（或光源）放置于球体上的不同位置。这是在你的头脑中创建三维空间的一种方法，而且十分有用，值得你反复练习。

6. 绘制抽象网格

> **我们的画布是一个神圣的正方形，它按照古老的比例关系设计，并进行了理想的划分。**

最后一种技术能使你所绘制的形体各部分更紧密地连接起来。

我们之前讨论过的雷利抽象绘画法，事实上是一个更大的绘画理念的一部分。通过使用那些将形体各部分连接起来的隐含的节奏线来构造或"抽象出"图像，可以将所有信息编织成一张更大的"信息挂毯"，这个过程来自古老的艺术挂毯的编织方法，这是一种艺术形式的集大成技术，它将隐藏的几何体和复杂的运算紧密连接起来。这种艺术形式在文艺复兴时期达到顶峰，彼得·保罗·鲁本斯是运用这项技术的最佳范例，他熟练掌握从音乐上到数学上的所有网格结构，并以各种形式将它们全部运用于绘画上。

你的画布是一个神圣的正方形，它按照古老的比例关系设计，并根据画布4个角及其之间的相互距离进行了理想的划分。伟大的文艺复兴艺术家痴迷于这些网格和结构；也难怪我们会惊叹于他们的绘画作品。结构太重要了，以至于类似于草丛中叶子的数量和它们相对于别的元素的位置等细节，都能够被精确地计算出。

角色的抽象图是你理解这个伟大方法的临界点。它将角色轮廓连接起来，或者从组成角色的所有元素的投影模式到解剖关系、背面到正面将角色外表和内部连接起来。

你练习得越多，你就能够越多地看到这个方法在所有对象、所有地方上的运用。它就像一个神奇的矩阵——绘画中网格编织过程的另一种称呼。

角色的抽象图使用连接角色各组成元素的隐含的节奏线，将角色的轮廓连接起来，或者将角色的外表和内部连接起来。

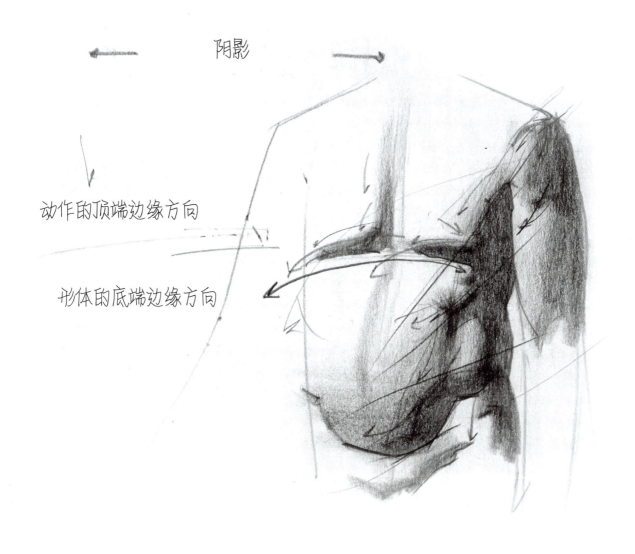

7. 点线

本专题的初衷是让大家体验使用抽象图形进行绘画的技术——所有内容都专注于这一理念，就是让这一套抽象绘画技术真正有意义。将这些呈现给你，是因为希望你能更加努力地思考你的画面，思考画面真正想传达的内容。我想给你提供一套方法并且给你机会去验证，去撞墙破壁，去践行并证明对错与否。事实证明绘画并不容易。它是一门科学，需要大量的学习和练习。它是体育运动的一部分，也是哲学的一部分；但是当你越多地意识到你的技巧所发生的变化，你就能更多地督促自己，最终的结果就是你将收获更好的作品。

> **事实证明绘画并不容易。它是一门科学，需要大量的学习和练习。**

角色绘画技巧

从真人写生或想象绘画中提高你的角色绘画技巧

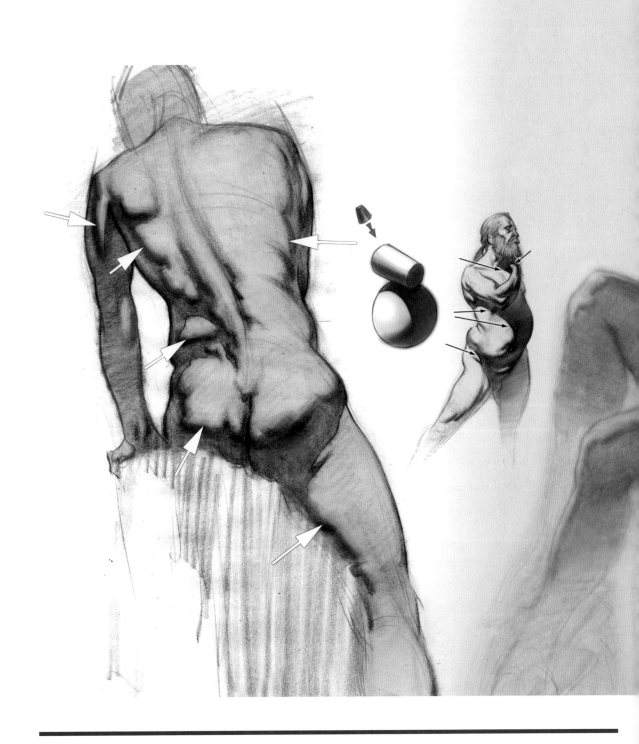

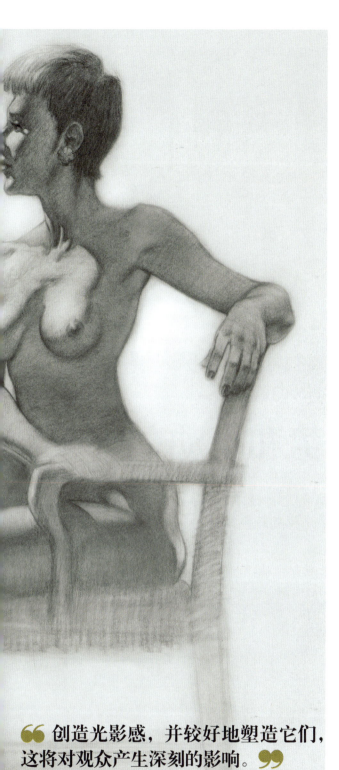

克里斯·黎牙实比

先锋概念艺术家，同时负责 Fresh Designer（设计新手）的网站运营，为了获得更好的角色绘画效果，他把时间投入到绘画技术分享上。

学习如何为你的角色素描添加重量感。

专题

提高你的角色绘画技巧

76 绘制姿势和运动
探索如何绘制运动中角色的技法

81 光影和形体素描
学习使用真实的光影来渲染你的角色

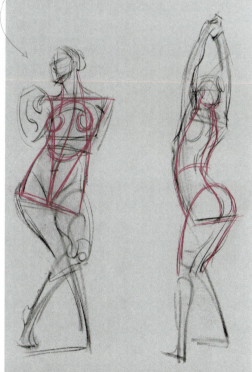

为了获得更好的真人写生效果，要掌握人体的各处标记。

> 创造光影感，并较好地塑造它们，这将对观众产生深刻的影响。

克里斯·黎牙实比

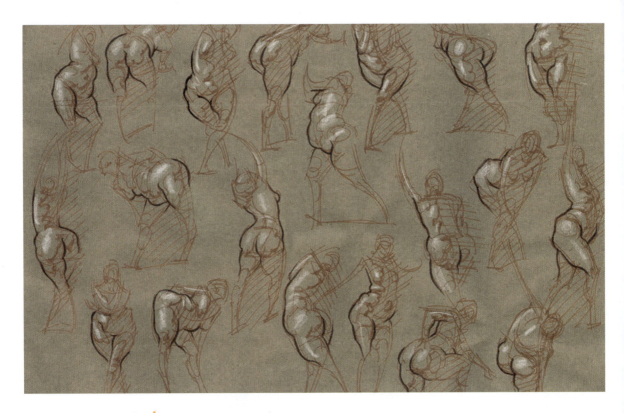

绘制姿势和运动

艺术家简介
克里斯·黎牙实比　Chris Legaspi
国籍：美国

杰出的角色绘画对于任何一个艺术家来说都是必不可少的技能。克里斯·黎牙实比将技术和窍门与你分享，帮助你创作出充满力量感和动态感的角色。

姿 势可以被定义为驱动角色摆出造型的推力、动作、意图、活力。换句话说，姿势就是摆出造型的动作。"角色在做什么？"这是艺术家必须回答观众的关键问题。

在角色绘画中，姿势赋予我们的角色以生命和运动，即使角色是静止在二维空间的画面中。正因为如此，如果我们想要笔下的角色栩栩如生，必须首要考虑角色的姿势。

姿势并不仅仅是角色绘画中要思考的第一概念或想法，但它却是起始步骤——是艺术家构造画面的基石。因此，所有角色绘画的根基就是姿势！

在这个专题中，我会分享给大家一些简单而细致的应对策略，用于理解和掌握角色绘画中这个关键的起始步骤。它们不仅仅是为你的角色添加动作和本领，更是为角色注入生命。我们这就开始吧！

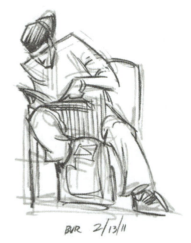

1. 如何观察

首先，暂停下来，花点时间稍微做些观察。观察头部和躯干。注意脊柱的弯曲、角色视线的方向、重量的分配，以及四肢的指向。既然姿势是角色造型的推力或动作，那么有个关键问题你需要问自己："模特在做什么？"学会如何正确地观察是解决角色绘画复杂性问题的关键。

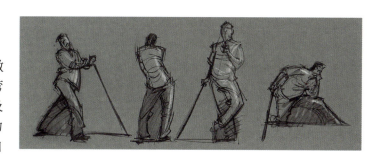

2. 了解标记

标记是放置在角色身体上的关键点，我用它们来测量、塑造角色或定位其他解剖学上的关键位置。我使用的一些关键标记包括颈窝点、肩胛骨窝点、胸腔底、髂嵴（髂骨峰）、胯部底、髌骨、脚踝和大脚趾、第7颈椎（上背部）、肩胛骨（肩胛区），以及骶骨（从背后看位于两个腰窝的位置）。

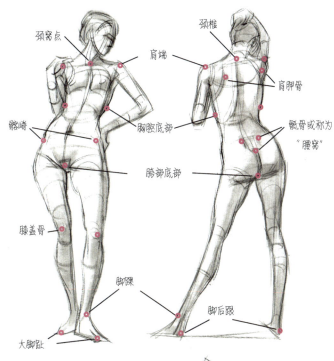

3. 长轴运动线

雷利绘画法将角色绘画划分为线条、姿势和形体的塑造，利用线条表现主体的轴或方向，同时表现角色的运动。要绘制角色的运动，首先我会确定长轴的位置。长轴，或是运动线，是贯穿形体及其边缘的最长的一条连续线。我喜欢尽可能地将这个长轴或运动线绘制得长而流畅。每个形体，即便是最小的，都有一条长轴。

4. 身体的节奏线

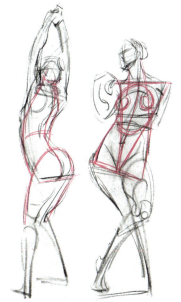

节奏线是贯穿身体解剖结构的天然存在的流线。例如，从颈窝点到胯部的连线就是中心节奏线。同时还存在一条从颈部到臀部的节奏线。正如知道如何寻找关键标记一样，我将节奏线作为另一种工具，用来定位关键解剖位置，强调角色姿势，同时通过它们来延长运动线，从而为角色添加运动感和可信度。

5. 姿势与结构

姿势是沿形体产生的运动。例如，从下颏向下延伸到骨盆的线条就是姿势。结构也是姿势或运动，但它的运动是跨越形体或位于形体之上的。例如，从右侧腋窝延伸到左侧肋骨的线条就是结构。因为姿势是流畅和运动的，所以结构就通过创建一个可以容纳身体的流动特性或任何生命形式的容器，带给我们稳定坚固、塑造形体和平衡感。

❝ 夸张表现角色坐下休息时身体向外凸出的部位。❞

6. 做标记

通常我只做三种类型的标记：直线的、C形曲线的以及S形曲线的。即使在有机形态中通常不存在直线，我也喜欢用它们来进行测量，或者表现重量和速度感。C形曲线在人体中随处可见；我在角色绘画中做的标记大约80%是C形曲线。S形曲线是两条C形曲线相连接，也就是两条C形曲线发生扭曲而形成的。S形曲线尤其适合表现长而流畅的运动线，并用来表现运动。

7. 躯干是基础

躯干需要我们着重考虑，因为它是人体中最大的部分，并且所有的肢体都以此为起点。躯干也有两个关键的骨骼结构（胸廓和髋骨），它们驱动和支配着四肢的运动。当绘制角色时，我首先会观察躯干是如何弯曲的；向前、向后或弯向侧面。观察发生弯曲或拉伸的位置是我用来定位长轴的首要步骤。

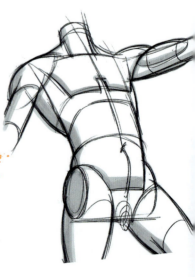

8. 重量

为了给角色添加重量感和重力感，我喜欢夸张某些形体的姿势。例如，不用直线表现承受重量的腿，取而代之的，我会稍微向前弯曲这条腿，从而真正感受到躯干的沉重。我还喜欢夸张表现角色坐下休息时身体向外凸出的部位——例如，坐在椅子上的臀部或环绕腹部的脂肪，这些都可以极大地增加形态的重量感。

9. 对立平衡

"对立平衡"一词来源于意大利语，意思是"相反的"或"反姿势"。它的产生是由于人体重量分配的不均衡，使得臀部的倾斜角度与肩部的倾斜角度相反或"对立"。我使用对立平衡来添加一种动态张力，或一种放松的、逼真的感觉。对立平衡也是我用来确定臀部或肩部角度的工具，特别是当它们不可见时。

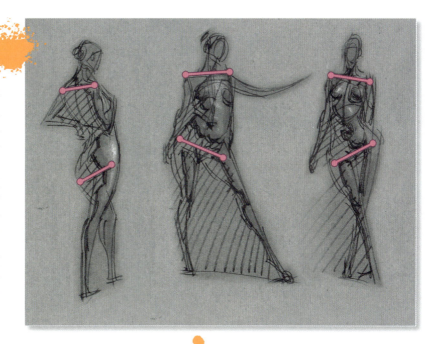

> **使用剪影设计出用于强调造型动作的大的形状。**

10. 关于头部

雷利绘画法建议从已知参数开始，诸如头部相对于身体其他部分的位置。我不光将头部与长轴联系起来考虑，还试图将身体所有部分和动作反过来与头部联系起来考虑。我将身体所有部分连接起来，从臀部和手臂到手指和脚趾。既然思考先于行动，这就是添加额外的生命层级和可信度的良好工具。我还将这个概念用于测量和设计更简单、更明显的图形。

11. 剪影

剪影是角色或形体的外边缘。它是在图像平面内角色所占据的视觉空间。我使用剪影设计出用于强调造型动作的大的形状。例如，三角形可以带来稳定感、重量或强大的向上推力。我还用剪影让观众能及时"阅读"角色在做什么。

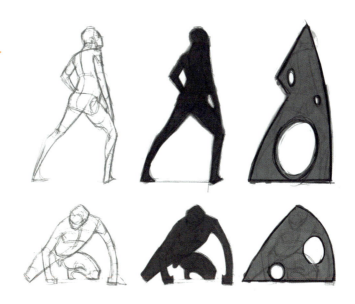

12. 多种绘画方法

有多种绘制姿势和角色的方法。我曾经学习使用雷利绘画法，它使用大量的节奏线和抽象图形来设计和塑造角色。有的艺术家喜欢使用弯弯曲曲的书法式线条。而有的艺术家喜欢使用调子。在绘制人体上不能说哪种方法是正确或错误的——我要说的是学习所有的方法，然后选择对你塑造姿势最有用的方法。

使用剪影来设计用于强调造型动作的大图形

PRO TIPS 专业提示

写生练习

尽可能从生活中绘画。最理想的环境是处在一个有着真实模特的角色绘画工作室中。如果没有真实模特供你绘制，那么带上你的素描本到你喜爱的咖啡厅、书店或餐厅——任何公共场所都非常适合进行形象的捕捉练习，在这些环境中你可以练习快速描绘出周围人们的姿势，所以没有任何不能从生活中绘画的借口。

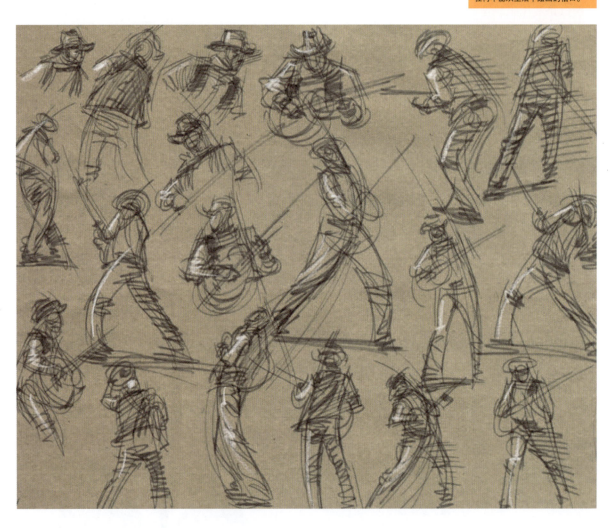

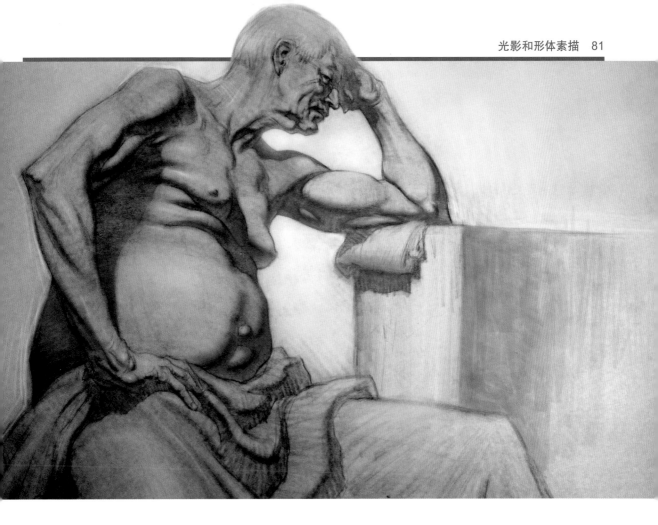

光影和形体素描

光影和形体塑造是一个强大的绘画手段。克里斯·黎牙实比分享了一些创造漂亮而可信的光影的技巧。

光让我们看见形体，看见我们的世界；影子就是光的缺失。光和影相交的地方就是人类思维对形体进行解读的地方。因为这个现象在人类思维中产生了如此深刻的共鸣，从而使人们产生了光影的感觉，并且如果光影塑造得足够好，就能够在观众心中产生深刻的影响。

自然界中的光和影的影响是一个非常真实而立体的现象。因为使用的媒介和材料的限制，艺术家仅能够构造一种光和影的假象。事实如此，尤其当我们在平坦的二维图画平面上绘画时。

因为光影是如此庞大而重要的主题，我需要对一些关于角色绘画的原则进行强调。首先我要说明光和影是如何起作用的，之后我会提供一些应用于角色写生和角色默写的技巧。

这些原则和技巧能给你的形体和角色带来稳固感、立体感，并提高角色的可信度，所以让我们开始吧！

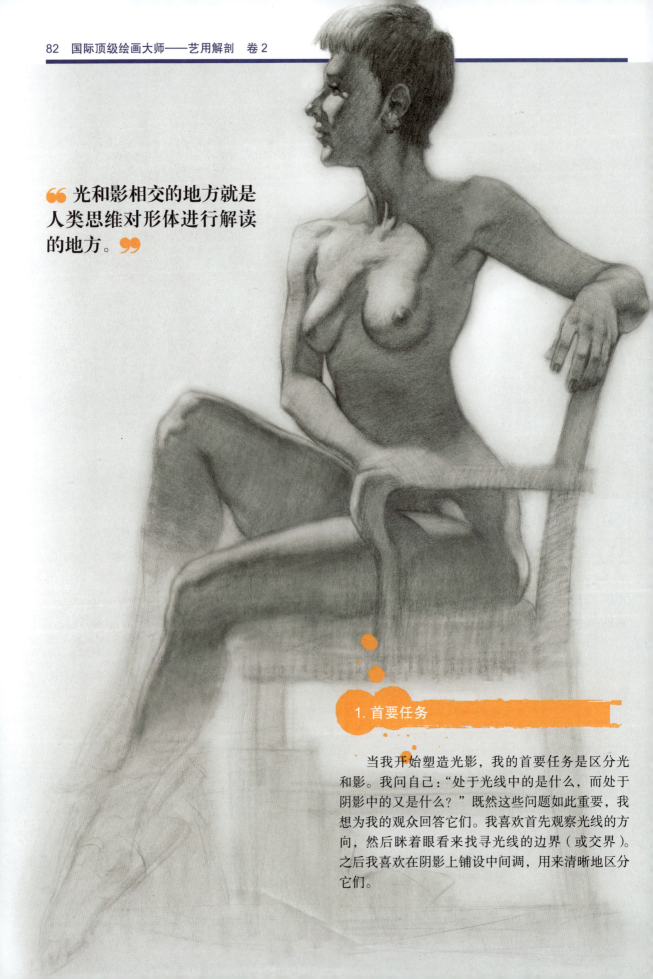

> 光和影相交的地方就是人类思维对形体进行解读的地方。

1. 首要任务

当我开始塑造光影，我的首要任务是区分光和影。我问自己："处于光线中的是什么，而处于阴影中的又是什么？"既然这些问题如此重要，我想为我的观众回答它们。我喜欢首先观察光线的方向，然后眯着眼看来找寻光线的边界（或交界）。之后我喜欢在阴影上铺设中间调，用来清晰地区分它们。

光影和形体素描 83

2. 平面的力量

平面是一种造型原则，用来描绘形体的表面区域是如何对光源做出反应的。对象或区域会接收到多少光线取决于有多少平面是正对光源的。相反地，对象或区域的加深程度则取决于有多少平面是远离光源的。简单来说，值的变化意味着平面的变化。

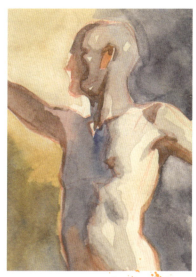
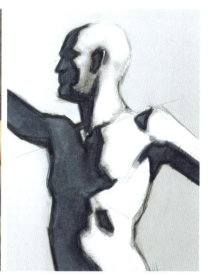

使用清晰界定的光和影能帮助观众快速确定形体

3. 光和影的形状

正如角色有着清晰的形状或剪影，光和影也有它们自己的形状。光和影的形状，以及它们的相互关系，给了观众一种快速确定形体的方法。事实上，我喜欢把阴影形状当作一种设计元素。这篇专题的后面，我们能看到阴影形状帮助确定形体，甚至添加姿势和动作。

4. 值和取值范围

值涉及某物的明亮或暗黑程度，通常用1~10（或0~10）的明度阶梯来衡量。在这个模式下，数值1代表纯白（或纯黑），数值10则代表（与纯黑或纯白）完全相反的程度。在这二者之间是一个无限范围的值，尤其用于对自然的观察，但由于媒介和材料的限制，我们不可能得到自然界中无限范围的值。

> 介于纯黑和纯白之间，有无限范围的值。

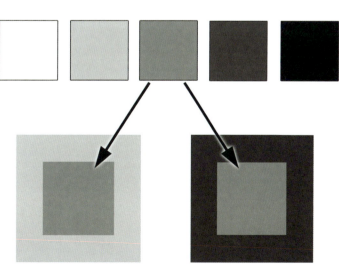

PRO SECRETS 专业秘诀

聚光灯下的投影

有一个学习光和影的好方法，绘制的对象仅被一个主光源照射，仅有少量的漫反射光和环境光。这种光源设置通常被称为"聚光灯"。一盏强光聚光灯会形成清晰可见的阴影图案，以及被明确界定的核心阴影、投射阴影和光亮区。无论是写生还是画照片，这个方法都可以帮助我专注于设计出良好的图形和美化的边缘。

5. 位置是关键

因为渲染一种无限值的范围是不可能的（也是不切实际的），所有我更关注值之间是如何相互影响的。例如，5号灰是明度阶梯的中间调，当它紧挨着纯白时看上去很黑。同样地5号灰也能看起来非常明亮，当它紧挨着纯黑时。要知道使用哪个明度值，以及将它们放置在哪里，这就是我用来创建全明度色调图像的方法。

6. 二值体系

为光和影分别赋值是我做的第一个数值判断。我通常使用画纸的白色作为亮部值，使用中间调作为暗部值。将对象简化为仅有两个值，从而获得清晰有力的表现，这也正是我在整个渲染过程中努力要达到的效果，即便为画面添加更多的灰度值也不例外。关键是保证色调的变化不超出已建立的明度值范围。

> **边缘用来描述形体表面转向远离光源方向的速度。**

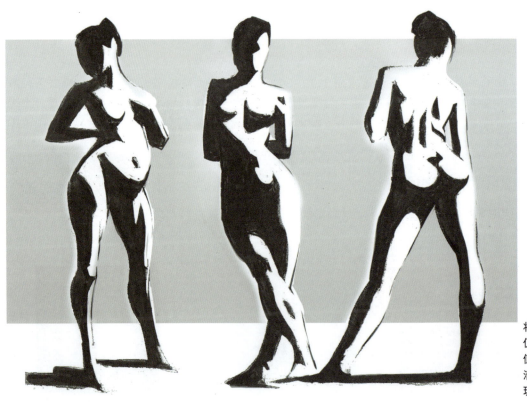

将对象简化为仅用两个明度值表示，可以清晰有力地表现形体。

光影和形体素描 85

7. 定义边缘

边缘用来描述形体表面转向远离光源方向的速度，它的界定范围从柔软到坚固，再到坚硬。人体有多种类型的边缘，尤其是关节处。对象的表面材料和光的强度都会对边缘产生影响。同样地，我也会为这个值限定一个范围，我一方面限定边缘值；另一方面关注边缘对于面和面之间良好关系的塑造。

8. 柔软边缘

柔软边缘（又称"漏检边缘"）指示了平面或曲面向远离光源的方向进行缓慢渐变的运动。任何弧形或蛋形的面都可以使用柔软边缘很好地描绘出来。例如，我喜欢在人体圆润多肉的部位使用柔软边缘，像是臀部、脸颊或大腿上的多肉部位。柔软边缘也可以用在模糊某个区域，从而模拟雾气和景深的效果。

9. 坚硬边缘

坚硬边缘（也称为"清晰边缘"或"锐利边缘"）指示了面的快速改变。例如，箱子或桌子的一个角，可以用直线和坚硬边缘来表现。除了投影（下图所示），锐利边缘通常不存在于有机形体中，所以你在绘制时需要谨慎考虑。我喜欢使用坚硬边缘来进行强调，或者为形体添加相对于阴影的鲜明对比。

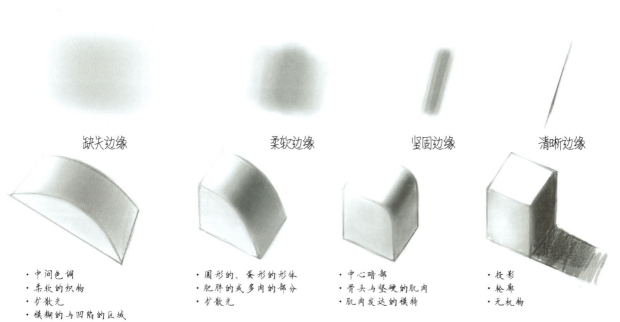

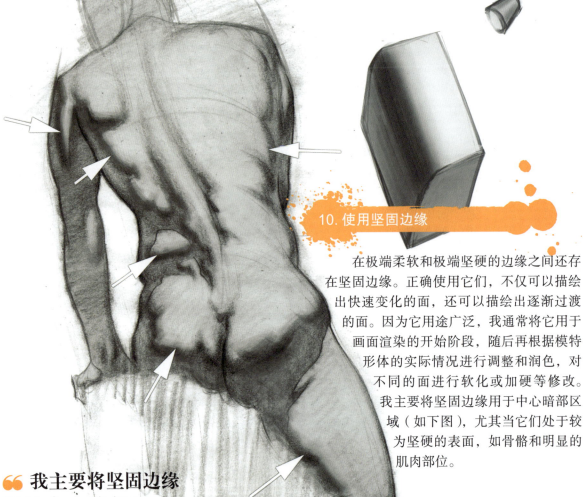

10. 使用坚固边缘

在极端柔软和极端坚硬的边缘之间还存在坚固边缘。正确使用它们，不仅可以描绘出快速变化的面，还可以描绘出逐渐过渡的面。因为它用途广泛，我通常将它用于画面渲染的开始阶段，随后再根据模特形体的实际情况进行调整和润色，对不同的面进行软化或加硬等修改。我主要将坚固边缘用于中心暗部区域（如下图），尤其当它们处于较为坚硬的表面，如骨骼和明显的肌肉部位。

> 我主要将坚固边缘用于中心暗部区域，尤其当它们处于骨骼或肌肉这些较为坚硬的表面时。

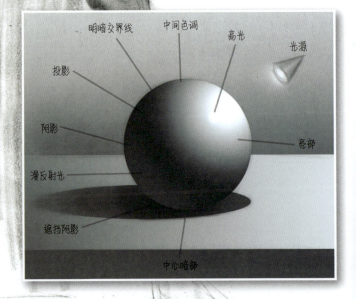

PRO SECRETS 专业秘诀

使用渐变来表现过渡

渐变是一种快速描绘明暗值变化，并创造柔软或"漏检"边缘的方法。我使用渐变来描绘形体从暗部到亮部，或者从亮部到中间色调的转变。有多种方式创建渐变：我喜欢使用炭笔的平头或尖头，通过"之"字形排线法铺调子，当表现形体的亮面时，我小心地轻压笔端来提亮色调。

11. 光影的解剖绘画

当光线投射在某个对象上时，会产生一个变化的色调范围，用来描绘光线是如何分布以及如何向阴影转变的。这个变化的色调通常包括高光、亮部、中间色调、明暗交界线、中心暗部、反光（又称作"漫反射光"）、遮挡阴影、投影。詹姆斯·格尔尼称其为"形体原则"，界定和理解这些明暗调子之间的关系对于渲染形体至关重要。

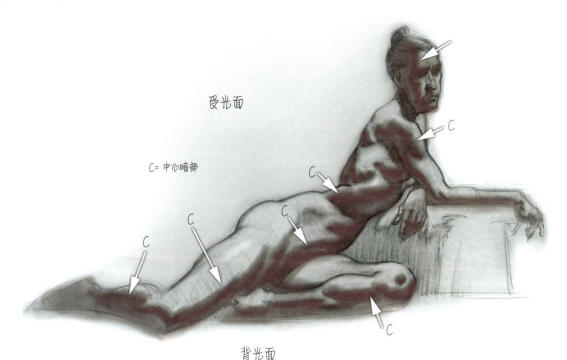

12. 中心暗部

中心暗部位于亮部和暗部的边缘或相交处。明智的做法是让这个中心比暗部更暗，因为它不受反光的影响。通常使用坚固边缘开始中心暗部的绘制，之后当形体向圆润多肉的解剖部位过渡时，再根据需要柔化边缘。通过简单地加深中心暗部，可以快速描绘出反光，并增强形体的三维空间感。

13. 投影

投影的产生是由于形体完全遮挡住了直射的光线，从而产生或投射出一个阴影的轮廓。一般情况下，坚硬和清晰的边缘最适于表现投影。唯一的例外是，当光线是扩散或处于很远的位置时。我喜欢将投影当作一种设计元素。例如，将手臂放在身体上来刻意弯曲投影，从而加强形体感和结构感。

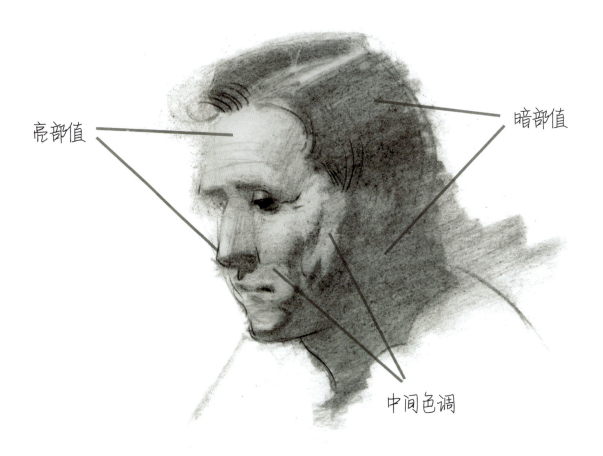

亮部值　暗部值　中间色调

14. 中间色调的注意事项

中间色调位于光线直射的亮部和暗部之间，它描绘了对象表面从面对光线向远离光线做轻微转变；它在亮部值内，但是又比亮部昏暗。因为中间色调和亮面的区别如此微妙，需要很多技巧、练习和良好的观察才能很好地表现出来。

15. 反光的注意事项

反光，或称其为"漫反射光"，它是由于光在紧挨着物体表面的地方发生了反射，并投射到物体的暗部而产生的。因为反光相对于暗部显得更亮，所以常有的错误做法是将反光处理得比它本身更亮——这将抹杀亮部、暗部和形体的塑造。我在使用反光时总是很谨慎，从而保证明暗调子结构的完整性。当你拿不准时，最好让它保持黑暗，或干脆不去管它。

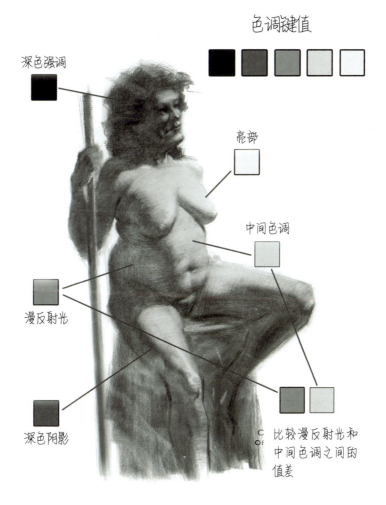

色调键值

深色强调

亮部

中间色调

漫反射光

深色阴影

比较漫反射光和中间色调之间的值差

16. 高光的注意事项

高光产生在两个或更多面向光线的表面相交处。正如中心暗部表现了面的变化，高光也是如此。如果在绘制角色亮部时遇到困扰，可通过寻找高光来确定隐藏的结构或面的变化。高光也会根据观察者的视线而变动，因此要小心谨慎地放置它们。

核心绘画技巧

学习绘画理论并将其用于实践
专题相关文件请查阅光盘

贾斯汀关于如何运用实物写生来创造龙的形象。

❝ 绘画技巧是优秀作品的核心。缺乏绘画技巧，你的作品将变得软弱无力。❞

贾斯汀·杰拉德

贾斯汀·杰拉德

自由插画师贾斯汀·杰拉德使用传统绘画技巧创作出极富魅力的幻想艺术。通过他所创造的这些幻象生物和角色,你可以学到实物写生或想象绘画的核心技巧。

通过了解贾斯汀的绘画方法来提高你的绘画技能。

专题

将绘画理论应用于实践

92 绘画的艺术:理论
从实物写生和想象绘画中探索隐藏在完美画面背后的绘画理论。

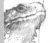
97 绘画的艺术:实践
检验贾斯汀关于如何运用绘画理论的想法。

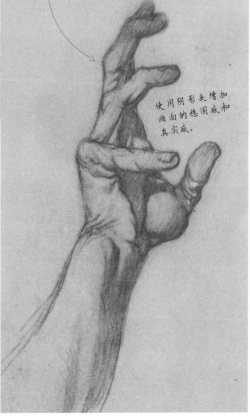

使用阴影来增加画面的氛围感和真实感。

绘画的艺术：理论

忽视传统绘画技巧是一种十分冒险的行为！艺术大师贾斯汀·杰拉德揭示了传统绘画技巧是如何提升你的艺术表现的。

Artist PROFILE 艺术家简介

贾斯汀·杰拉德 Justin Gerard
国籍：美国

贾斯汀周游世界只为寻找完美的绘画媒介。虽然他并没有找到，但是在这个过程中他遇到了一些有趣的人物，到过一些有趣的地方，也因此得以有机会表现了很多伟大的题材。他喜欢欣赏优美的音乐，品尝巧克力曲奇，玩坦克大战游戏。

艺术具有两面性：情感方面和技术方面。二者同样重要，但是此处我们将关注点放在艺术的技术方面，它是客观的，同时对大多数人来说它能够被准确地传授。情感方面则不具有那么强的科学性，最好留给艺术家自己领悟，而不是通过传授习得。

绘画能力是一幅优秀插画的核心。如果没有合格的绘画能力，那么插画即便有情感却缺乏智慧。当我在不断发展自己独特的绘画方法时，我发现了这两本具有巨大价值的书：乔治·B.布里奇曼编写的 *Bridgeman's Life Drawis*（《布里奇曼人体写生绘画》），以及查尔斯·巴尔格和让-里奥·杰洛姆合著的 *Drawing Course*（《绘画课程》）。

我应该画什么？

绘画内容大多数由不同艺术家的兴趣所决定，但不论他们感兴趣的是什么，有一些关于绘画的内容是每一个艺术家都应当烂熟于心的。其中最重要的就是要掌握如何绘制人体，尤其是手部和脸部的绘制。如果你想通过画面与人们交流沟通，那么学习这些内容就至关重要；但如果你只是想画出两栖类爬行动物，那这些内容就不是必需的……

绘画的艺术：理论

通过绘制你自己放松的手，或者对着镜子或摄像头绘制自己的脸，锻炼你的绘画技能。

通过实物写生来学习

通过实物写生学习绘画就像做指关节俯卧撑来锻炼你的大脑。它还能提高你的手眼协调能力，并且帮助你更深刻地理解光影在实体形态上的分布方式。通过对光线的透彻理解来表达拟真的幻象，对于艺术家来是说必不可少的能力。

创建一部视觉词典

当你进行实物写生时，你就在积累你的视觉词典，它正是由你绘制的所有对象组成。当你绘制脸部时，你的大脑记住了这些线条和形状。随后，当你根据想象绘画时，你会发现你能回忆起这些曾记住的线条。如果你是一位喜欢根据想象绘画的艺术家，那么实物写生就更加重要，它能确保你想传达的想法是以现实为依据的。

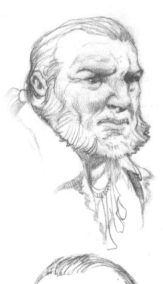

人物面部的重要性

面部的绘制对于艺术家来说是最重要的学习内容。人类的大脑贡献了大量能量用于识别其他人物脸部的肌肉形态，并更深层次地解读人类的话语以及判断他们的反应。因为从面部学习的能力是人类与生俱来的，面部就成了一幅画面中最有趣的部分，同时也是大多数人首先注意到的部分。因此，知道如何正确地绘制面部是每位艺术家所必须掌握的首要技能。

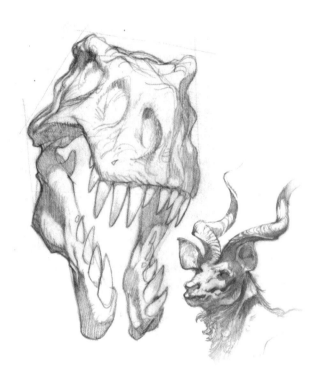

> 知道如何正确地绘制面部是每位艺术家所必须掌握的首要技能。

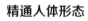

精通人体形态

人体形态也是严肃的艺术家需要学习的一个重要内容。那些能够有效地表现人体形态的艺术家总是广受追捧的。达·芬奇通过将他所遇见的人物进行分组绘制，来捕捉他们的姿势，以及他们之间的相互关系。这种对于人体形态的关注塑造了伟大的艺术家，并将他们与平庸者们区别开来。

捕捉人物姿势对于提高你的绘画技能至关重要。如果达·芬奇觉得不停地画人物是有必要的，那么你也应当这样做。

动物形态的重要性

人物当然好，但有时你会发现自己所绘制的对象不全是人物。换句话说，是异形。当绘制这些对象时，以现实为依据仍然十分重要：你希望你的想法能被信任，或至少尽可能符合解剖学。一种最佳途径是从动物形态进行学习。通过记住我们这个星球中存在的动物形态，将为你绘制外星生物做好充足的准备。

画你面前所见的对象

当进行实物写生时，要始终忠实于你实际所见的内容。稍后就可以根据你的想象力进行天马行空的绘制，但只要你在整个学习过程中努力保证忠实于你的绘制对象，那么你的艺术就能始终具备强大的表现力。记住你希望并且需要以现实为依据进行艺术创作。

应当如何去画？

没有一个唯一正确的绘画方法。然而，有一些方法是经过了时间检验并被证明对于创作优秀艺术作品是有效的。这些方法并不神秘。它们唾手可得，你所需要的仅仅是时间、专注，以及付给图书馆的费用，用于磨炼绘画技术方面的能力。

在绘画前调动你的想象力

在你绘制第一根线条之前，试着在头脑中想象一下完整画面的样子。你当然不希望漫不经心地画一些随意的线条。之后，当开始绘制时，先用一些非常轻的线条来建立形状。

想象即将绘制在画面上的线条，从你面前所见的对象上进行学习，然后再开始去画，就是这么简单。

绘画的艺术：理论

专注于记忆力的锻炼

实物写生的一个目标就是记住你所绘制的对象的细节和大体结构，这将使你在随后的创作中回忆起这些内容。你的画面不需要完美的照相式再现，但它们也不应当是漫画式的。当你完成画面时，你应当能够更好地理解形体结构和细节，并且你将能通过你的画面进行情感上的沟通，而不会因技能上的不足而成为你沟通的阻碍。

> 当进行实物写生时，要始终忠实于你实际所见的内容。

为什么不能仅仅是描摹照片

一些艺术家通过描摹照片来达到最终效果。这通常用于那些时间不足的情况。如果你决定采取这个途径，你必须追根溯源来理解形状和细节。然后，我认为比起徒手画，描摹照片显得无趣而缺乏个性——描摹照片对于你真正理解形体结构没有任何帮助。这些绘画过程中必须花力气完成的部分才正是最有表现力和最具视觉趣味的地方。

从之前的学习中润色画面

当你为解决画面中一个难题而再三修改时，你可能注意到画面变得非常脏乱。艺术家使用多种方法来解决这个问题，但是我更倾向于以下两种方案中的一个。如果没必要的线条很浅，那么就擦除那些没必要的线条，并且加粗表现那些用于减少孤立线条的最重要的线条。然而，如果那些没必要的线条已经完完全全占据了整个画面，那么就应当重新绘制——使用羊皮纸、炭笔或透光台。当重新描绘图画时，通过简化图形来突出重点。为画面润色的目的是创作出更少而更有力的线条。

知道何时停止渲染

没必要像照相机一样渲染整个画面。在实物写生中，插画师的目的不是完成一张照片——这样做有什么意义呢？比起再现照片，更重要的是捕捉思想、形状和形态，以及形体表面和细节的整体感觉。

绘画不同于拍照。在绘画中你是在传达某些超越对象物理形态的东西。

渲染细节

如果所有的内容都进行同样的细节化处理，那么画面会变成平面的：鳄鱼身上覆满了鳞片，但是只有一些鳞片是必需的，它们用来传达鳄鱼满身鳞片的感觉，即便这些鳞片位于观众看不到的部位。画面中最清晰的细节应当留给焦点区域；建议在这些区域以外的部位不要考虑细节。观众能够利用我们对细节部位的刻画，凭借自己的想象力来填补这些缺失的部分。

充分利用阴影的优势

位于阴影内部的区域应当是模糊和半透明的，而不是塞满各种细节。你会注意到在最终的画面上，阴影总是用来支撑焦点区域的表现：阴影逐渐减弱，使得位于亮部的焦点区域会凸显出来。学习这种利用阴影来构造关键区域的方法将使你受益无穷。如果你能正确掌握，你画面的焦点区域将会脱颖而出。

> 画面中最清晰的细节应当留给焦点区域，例如眼睛和手部。

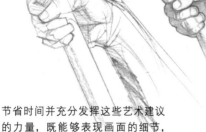

节省时间并充分发挥这些艺术建议的力量，既能够表现画面的细节，又免去了过分细致的描绘。

简化形状

绘画的过程包括知道什么是画面中不需要的。我们没有那么多时间来浪费，因此需要决定哪些细节需要添加而哪些则需要丢弃。一个小小的阴影就可能产生很大的影响，有些则只会导致视觉混淆。简化你的形状能使你的画面更加清晰。

绘画的艺术：实践

在本专题系列的结束语中，贾斯汀·杰拉德揭示了如何以实践为基础运用绘画技巧。

既然我们已经在前面讨论过了绘画理论，那么现在我们来说说实践方面的内容。当面对真实的插画工作任务时，绘画技巧将如何发挥其作用。

绘画技巧是优秀插画的核心。缺乏它们，你最终的画面将是苍白无力的。绘画提供了一幅插画的理性框架，也是传达你的理念的主要方法。它还为你探索新想法提供了一个绝好的方式，之后通过逐步润色来获得真正好看的画面，消除画面上错误和缺乏表现力的内容，并将画面的优势最大化。

描绘出你的想法

在开始绘制插画前，你需要知道自己想做什么。如果你为客户工作，可能已经仔细考虑过这些。然而即便你已经有了一个关于工作内容的简要描述，如果表达你的想法仍然是个存在于你的脑海中未解开的谜团，我们必须找到某种方法将其呈现出来。场景的气氛是怎样的？谁或是什么生物，居住在那里？紧张感出现在何处？首先在你的想象世界中畅游。在思想上探索各种可能性。

既然技术技巧代表了艺术中科学性的一面，那么想法就是艺术中感性的一面——对你来说个人化的一面。这部分无法科学地传授。我们之前讨论的技术的方面是任何人都能够习得的，只要付出足够多的时间和努力。而想法是只属于你自己的，它们来自你以往的任何经验。因此在你绘画之前必须仔细思考。

快速绘制的小稿使你能够视觉化呈现你的想法。

画小稿

一旦你在头脑中形成了想法,并且意识到自己想达到的效果,那么试着用小稿来捕捉这些想法。小稿能使你尝试不同方法和不同构图,来快速实现你的想法,从而避免对庞大而复杂的画面布局进行屡次返工而引起的麻烦。绘制小稿最重要的目的是敲定画面元素的组织和排列方式。我们必须知道这些元素彼此之间的相对位置,才能够开始下一步的创作。

用草图勾画细节

完成小稿后,我转而进行探索性的草图绘制。在这个阶段,我并不会对构图和布局做整体的考虑,而是尝试不同的想法,将添加细节后对象可能呈现的模样表现出来。这个阶段我依然全凭想象作画,除了自己的头脑,我不会去寻找任何参考。我尝试把对象放在不同的位置,并为其描绘不同的表情,继续挖掘隐藏在我头脑深处的核心想法。

绘画的艺术：实践 99

如果你对主体对象感
到满意，那么就可以
开始处理细节了。

深入探索想法

此处的目标并不是将你头脑中的想法精确地输出。人类的思维不像桌面打印机，能够将显示器所见内容悉数输出。情感有丰富的层次结构，感觉和断断续续的想法必须组织成有逻辑的格式才能进行有意义的表达。有了想法之后，我们的目标就是逐层进行探索从而找到表现形式。

润色小稿

当我绘制完一张自己满意的小稿后，我会再画几张，每一张都做一些轻微的修改从而使它们有所区别。这时我开始探索笔下角色的表情表达。我回过头去思考头脑中曾经产生的能表达我想法的符号，并且把那些可以用在此处的符号和不能用在此处的区别开来。我将墨水换为铅笔，这样我就能改进和润色我的创作。直到我能在纸面上将存在于头脑中的最初想法表现出来，我不会进行下一个步骤。

最初的往往是最好的

我不断润色我的小稿直到能设计出让我自己激动的构图。很多时候我发现最终的选择是最初绘制的小稿。虽然你可能对第一张小稿兴奋不已，但重新绘制十多张小稿却能确保你探索所有的可能性。

> 66 **人类的思维不像打印机一样能够将显示器所见内容悉数输出。**99

数字合成

有时候,将包含在小稿中的单薄的想法进行充实和完善是非常有用的,尤其对那些包含建筑和透视关系的复杂场景。在大多数的项目设计中,我喜欢使用 Photoshop 软件进行数字化处理。我会把小稿扫描进电脑,然后在电脑中勾画草图和上色,并根据需要将画面中的元素进行剪切和移动。我非常喜欢使用数字化的方式工作,因为它允许我快速试验多种不同的效果,而且比起反复的手绘修改,我能够用少得多的时间来尝试不同的想法。

参考照片

我尝试不过分依赖照片作为参照。如果这么做,那画面将会完美得可怕,当跨越这条危险的界限,画面就不再像是来自头脑中的想象,而更像是由相机拍出来的照片。但是,参考照片是优秀的插画必不可少的,而且重要的是,你要熟悉所有你想描绘的元素的各个细节。为做到这一点,我喜欢通过绘画来记住参考对象中的主要元素,这样在随后的绘画中我就能自然而然地想起对象的结构。将照片作为灵感的来源,才能最好地发挥照片的作用;我会为每个项目收集大量参考照片,我首先研究照片,随后将照片收起来,直到完成最后的工作才会重新审视照片,确保我没有犯严重的错误。

关于龙的注记

龙的概念存在于每个人的头脑中,自然界中有个与之相关联的例子。任何人看到正在喂食的鳄鱼,或者蜿蜒盘绕着准备发动攻击的蛇,都会产生一种感觉,那就是在大型爬行类动物身上所表现出的狡黠诡诈如出一辙。作为插画家,我们的工作就是捕捉自然界中的这些元素,从而使人们能进行有效的理解和沟通。

绘画的艺术：实践 101

从参考对象和生活中学习

为了帮助我们记住形体，同时避免我们的画面过于完美，我们确实需要使用参照物来学习。正如我们在前面所讨论的，这能帮助我们更扎实地理解我们希望在画面中传达的各元素的结构，同时确保这种传达更加自然。对细节区域和焦点部位进行着重学习研究是有道理的。诸如脸部、手部这些元素，以及对象元素和设计元素，这些需要经受住观众反复审视的元素，都是需要着重关注的最重要区域。

鳄鱼不就是一条没有翅膀不能喷火的龙吗？

只是简单地将龙的嘴巴合上就能讲述一个不同的故事。

> **将照片作为灵感的来源，才能最好地发挥照片的作用。**

试验

你可以将插画朝上千种不同的方向去引导，画面中每一个微小的改变都将讲述一个新故事。这些试验可能就是引起你拖延的原因，一种推迟完成最终画面的方式，尽管有这样的风险，仍然值得尝试。在这个阶段非常适合尝试不同的想法，这里你更加关注角色的细节以及角色表情的微妙变化。但是需要时刻留意最初的小稿；找到那些存在于你最初想法中的吸引人之处，并且尝试在不同的想法中把它们表现出来。

草图

将我们的合成图像以及所有学习研究的内容转变为草图。我们仍然需要挖掘原始想法,所以不要花太多时间去修饰一些小的线条和阴影。你的草图就应当是潦草的。这里你的主要目标是敲定比例和位置,并为整体的细节规划给出建议。你需要完成一张具备更多细节、更清晰版本的数字合成稿,为最终的正式稿做准备。当完成草图后,就只能进行一些细节上的修改——不能做出大幅度的修改……

大幅度的修改

有时会发生灾难性的情况!这就是为什么我们必须画草图,这样在最终的画稿中这种灾难性的情况才不会发生。草图揭示了构图上的问题,并帮助我们进行纠正。在这个例子中,我完成了草图,并且发现了其中的错误之处;不知不觉中偏离了最初的设想。某种程度上龙的形象已经不存在了。它的视线转向了一边,将观众的注意力拉低并从构图中离开。反复研究后,我意识到我必须要纠正这个错误。

这条龙应该看着观众,而不是看着画面外。

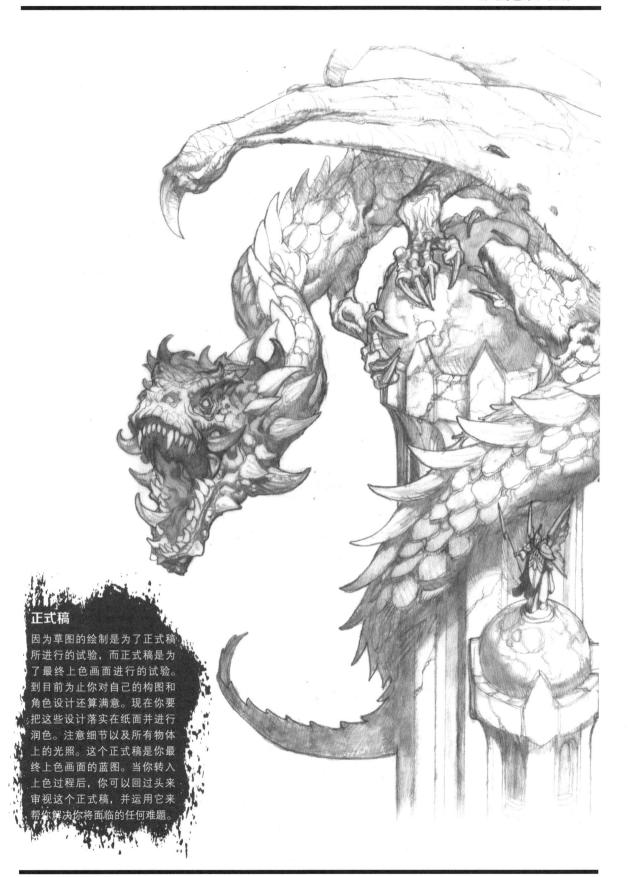

正式稿

因为草图的绘制是为了正式稿所进行的试验,而正式稿是为了最终上色画面进行的试验。到目前为止你对自己的构图和角色设计还算满意。现在你要把这些设计落实在纸面并进行润色。注意细节以及所有物体上的光照。这个正式稿是你最终上色画面的蓝图。当你转入上色过程后,你可以回过头来审视这个正式稿,并运用它来帮你解决你将面临的任何难题。

从传统到数字

为了创造出令人惊叹的作品,你需要改变传统技法以适应新的数字艺术的需要

> 我喜欢使用解剖结构标记，也就是那些能让你一眼看到皮肤下的骨骼结构的点。

妮可·加的夫

妮可·加的夫

插画师妮可·加的夫使用她创作传统绘画的方法来创作她的数字插画。请看她如何利用照片参考来获得更好的画面效果，以及如何利用现有的人物绘画知识来创作她的数字艺术。

妮可是如何从使用铅笔和颜料的传统绘画向数字软件转变的。

专题

为你的艺术创作寻找新方法

106 融合传统和数字艺术
艺术家大卫·肯德尔将演示如何在不同的艺术媒介间转换

112 使用混合媒介绘制牧神
贾斯汀·杰拉德将演示如何以传统方式开始绘画并以数字方式结束画面

114 表现出自然绘画的效果
让那些用 Photoshop 和 Painter 软件绘制的数字绘画看起来像传统方式完成的

120 学习绘制皮肤的秘诀
安妮·波塔将演示在 Photoshop 软件中进行叠加来获得无瑕的皮肤

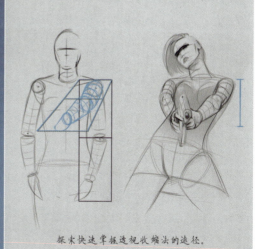

探索快速掌握透视收缩法的途径。

艺术家的领悟
融合传统和数字艺术

大卫·肯德尔邀请你乘坐由颜料管和画笔组成的竹筏,一起在数字化浪潮中遨游……

艺术家简介

大卫·肯德尔　Dave Kendall
国籍：英国

大卫的创作基地位于布里斯托尔,职业生涯开始于为书籍绘制封面,最近他才开始绘制集换卡和连环漫画。他同时使用传统和数字两种媒介进行创作。

在 数位板时代,传统艺术令人望而生畏。它意味着弄脏你的手,并且无法使用撤销键。然而,没有撤销键,却可能为你的艺术带来更大的自由度和提升空间。在使用传统工具开始绘制之前,你必须知道色彩搭配的作用。数字化能使你忽略这点,对于艺术家的发展来说,它不总是最好的途径。

你会发现如果无法理解色相/饱和度,你将陷于其中苦苦挣扎。尽管我喜欢使用数字化方式,我却会使用传统工具作为创作的开始。为提升速度我经常使用丙烯颜料,但是我也会尝试温莎·牛顿的水溶油画颜料进行创作。

布置一间专业数字艺术家工作室将花费上千英镑。而要创作出专业标准的传统绘画,其花费会便宜得多。

准备工作

就绘画而言,工作区的准备至关重要。这里我给出一些小提示来安排你的工作区,并扩展开来讨论一些相关要领,从而使你的工作更加舒适和有价值。

1. 舒适的空间

如果你像我一样不喜欢被敦促着去整理房间,那么最好寻找一处在你完成绘画后不需要打扫的空间。房间的一个角落就可以使用,或者你幸运地拥有足够的空间可以用作专业工作室。但是这个空间必须采光良好。有个朝北的窗子将是十分理想的情况,但是舒适性是最重要的。

2. 绘画区域布置

古往今来的艺术家都可以在任意表面和角度作画。在这篇导论中我坚持将画板保持在90°以内。我有一张A0尺寸的绘图台,一个桌上画架,以及一个很大的独立式画架,用于绘画更大的图稿。绘画区域的布置应当能使你看到并够得着整个画面。建议使用台式和桌上式画架绘制较小的画稿,大型画架则用于绘制四五英尺(1英尺约30.48厘米)的大画稿。

专业工具

铅笔：木制铅笔或自动铅笔。施德楼或派通品牌。

橡皮：可塑橡皮可以擦除绝大多数纸张表面的铅笔石墨。

钢笔：我喜欢使用辉伯嘉牌的艺术钢笔来绘制线条和钢笔画。

纸张和硬壳速写本：朗尼牌、温莎牛顿牌、Moleskine 牌。

水彩画纸：我最常使用的是兰顿缎面热压水彩画纸。当然，任何光面水彩画纸都可以使用。

美森耐复合板：可以很容易买到，你可以找木材商或五金商，要求他们根据你的需要裁成不同尺寸。

画布：在大多数艺用品商店，可以买到现成的或定制的画布。随着时间和经验的积累，你也能够制作出你自己的画布。

支撑棒：我的支撑棒都是自己制作的。所需要的材料只有一弧坚固的裹成条状的道林纸，并在尾部装上软垫。

丙烯颜料：美国利奎特克斯以及温莎牛顿生产的菲尼迪丙烯颜料，都是我最常使用的品牌。

油画颜料：可选的范围很广，从传统油画颜料到快干油画颜料（温莎牛顿格里芬系列），以及水溶性油画颜料（温莎牛顿工匠系列）。

水彩颜料：有管状颜料和块状颜料。

墨水：亮色的墨水，用于给画面中那些需要让色彩鲜艳的地方提亮。

画架：有多种类型可选；在选择画架时需要考虑使用空间和价钱。

调色板：温莎牛顿牌和英国罗尼牌的格状调色板、调色盘、用于丙烯颜料的保湿调色板，以及传统的油画用木制调色板。

画笔：人造毛 / 貂毛混合型金色杆画笔、Pro Arte 品牌的丙烯颜料和油画笔，以及伊莎贝水彩画笔，都是我最喜欢使用的水彩画工具。

清漆：有亮光漆和亚光漆。我喜欢为丙烯颜料使用美国利奎特克斯品牌的清漆。

❝ 这会弄脏你的手，无法使用撤销键，却可能给你的艺术带来更大的自由度和提升空间。❞

3. 明亮的光线

我在工作中通常会让身体保持一定的角度。无论你的采光来自哪里,只要保证光线良好且充足。我通常使用蓝色涂层日光灯泡。之后你可以再换回普通灯泡,这样你就能看出普通灯泡光色的偏黄程度。这种蓝色涂层日光灯泡不仅能使你观察实际色彩,还能减轻双眼的疲劳程度,从而为你的工作带来舒适性。

4. 灵感是关键

它来自书籍和DVD。我很早就开始购买书籍了,因此现今已有大量的收藏。如果我感到沮丧或精力不足,围绕着我的这些书籍和DVD的影像总能带我走出低谷。

5. 储藏

你需要某处来存放你的原始素材和完成的画稿——比放在地板上更安全的地方。如果你有个能放置计划箱的地方,那么最好挑选一个计划箱,尽管它们很受欢迎,但你也可能出现手忙脚乱的情况。通过各种方法,尽可能确保所有素材保存完好。考虑到你可能需要到处移动你的画稿,那么一个牢固的文件夹就大有用处。

> 我发现购买便宜的颜料并不合算,但是如果你仅仅用于试验,那么购买学生专用的颜料也无妨。

选择正确的材料

我将介绍准备绘画的必需品。关于材料及其用法可以写一本书,此处仅抛砖引玉。

1. 素描铅笔

自从看了罗伯特·克鲁伯那精美的素描本后,我就尝试着用类似的方法来画素描。我使用硬壳厚型绘图纸。绝大多数媒介都可以对其进行粗加工。当完成纸面绘制后,我将这些画稿进行编号并放置在书架上,作为视觉日记本。个人偏爱使用2B铅笔,包括自动铅笔和老式木制铅笔。

2. 画布和画板

这里我信奉自己动手的理念。我找到本地的木材商,委托他将美森耐复合板裁成需要的尺寸。我使用普通的房屋刷,将温莎牛顿的艺术家系列丙烯底料均匀地刷在画板表面,等涂料晾干后,再从反方向重新刷一遍。在两层涂料之间我放置了湿干纸,这种纸可以在任何汽配店购买到,它能使画板表面更光滑。它坚固,宽容度高,且经济实惠。

3. 纸张

我使用的另一种绘画平面是热压水彩画纸。我会先将它放在浴缸中浸满水,再用纸胶带固定在画板上。等纸晾干后,我会在其表面刷上一层美国利奎特克斯牌的亚光剂。它可以密封纸面并防止颜料浸入纸内和防止颜色变暗。可用于油画或丙烯颜料上。

4. 颜料和媒介

我喜欢使用高质量的绘画颜料,诸如美国利奎特克斯和温莎牛顿的菲尼迪系列丙烯颜料。它们具有较高的色素含量,因此颜料的浓度更高。我发现购买便宜的颜料并不合算,但是如果你仅仅用于试验,那么购买学生专用的颜料也无妨。

5. 调色板

调色板可以是任何光滑的易清洗的平面材料：磁盘、玻璃、传统木制或一次性纸壳都可以。对于丙烯颜料我会使用保湿型调色板，可以保证颜料湿润可使用。如果没有这种保湿型调色板，丙烯颜料会很快干燥成塑料薄膜。使用保湿型调色板，颜料会有一些液化，因此对于厚涂颜料会比较困难。油画颜料则不同，它不需要使用任何额外的方法，在数天后依然可用。

6. 画笔

我总是使用质量好的画笔。尽管昂贵，但它们却能很好地服务于你和你的绘画。相对于便宜的画笔，昂贵的画笔在使用任何颜料绘画时，都能长时间地保持画笔的形状和性能。这可能对于你来说是最重要的采购项目。它们的区别就像不同价位的绘图板一样。我会在人造毛、猪鬃毛和貂毛中进行选择。我的建议是为不同绘画媒介准备不同的画笔套装。

7. 调色刀和色彩塑形笔

另外一些用于塑造画面痕迹的有用工具包括调色刀和橡胶头的色彩塑形笔。根据使用的颜料的不同，这些工具的使用方法也完全不同。它可以用于厚涂颜料，还可以在颜料上做出划痕和纹理。假设你要绘制树皮或粗糙表面，可以使用这些工具。调色刀要在较大的画稿上才能发挥作用。因此你在使用时需要考虑到这一点。

8. 清洁材料

质量好的画笔和颜料可以很好地服务于你的创作。但是，清洗你的工具也非常重要，尤其是清洗使用油画颜料和丙烯颜料的画笔。使用存放画笔清洁工具的普通器具也应当用于存放那些干而脏的画笔。旧画笔和损坏的画笔可以用来做皴擦绘画法，从而制作出粗糙的效果。

9. 颜色

大多数的颜料都具有较大的色彩阈值，尽管随着绘画时间的积累，你使用的色彩范围会缩小。在某种程度上，这取决于你的个人喜好。例如我尤其喜欢使用普蓝。当你积累了更多经验后，你会发现你能够仅仅依据一个核心颜色就可以得到更大范围的混合色。

10. 清漆和保护涂料

尽管严格意义上清漆不是必需的，但是它的使用实际上确实构成了一个重要的收尾步骤。当你的画稿干燥后，你会发现表面会有很多不同的纹理，比如光亮纹理和亚光纹理，以及不同的色彩浓度。清漆可以让画稿表面变得平整均匀并起到保护画稿的作用。亮光漆能够均衡色彩浓度，而亚光漆可以防止表面反光，如果你希望拍照或扫描画稿，亚光漆就显得非常有用。

技巧和要点

这里我将给你提供一些关于绘画的意见和建议。你可以将其当作一个梗概,而不要认为它是一篇深奥的论文。在纪念弗兰克·弗雷泽塔诞辰 80 周年的庆祝活动中,我决定借此机会绘制《死亡交易者》的素描稿。构图非常简单,这也使得我得以试验一种新的绘画媒介。

1. 一般原则

尽可能多地试验不同技法和媒介,这是学习的唯一方法。错误和偶然情况必然会发生,但你也能从中学到很多东西。水彩颜料能给你带来与使用丙烯颜料和油画颜料完全不同的感受。根据你的题材选择合适的媒介。这是我第一次使用温莎牛顿的匠人系列水溶性油画颜料。我发现它们很好使用,所以我敢肯定我将来会更多地用它们来试验各种方法。你不需要酒精和其他溶剂就可以很好地使用油画颜料。因为油画颜料具有油脂和光滑浓稠度,可以延长颜料的变干时间。

2. 基础工作

当使用油画颜料或丙烯颜料时,我从不在白纸上绘画。使用深赭色或熟褐和普蓝的混合色给画面上底色可以建立阴影和明度阶梯值。丙烯颜料可能是最适合这个阶段使用的,因为它们具有快干性和持久性。在丙烯颜料上面,你几乎可以使用除了油画颜料的其他所有的绘画媒介。由薄到厚地上色,尤其在使用不容易干的颜料时。我没办法在很厚而湿润的颜料表面进行绘画。类似地,逐步绘制到高光区域,直到最亮处,而且通常会在最后加重暗部。随时准备一卷厨房用纸。它可用来清洁画笔,并且能够擦除画面错误画上的多余色彩。

3. 画笔类型

画笔有多种形状和不同种类的刷毛。二者不同的组合搭配带来了不同类型的画笔。关键之处在于为你的画面尝试所有的画笔类型。其中用途最为广泛的是人造毛和貂毛混合型画笔。这种画笔能够用于绝大多数种类的绘画中。画笔有平头和圆头的,同时配备两种刷头的画笔还是值得的。我使用的画笔范围很广。在早期的工作中,我发现自己最常使用大而平的,同时刷头较为散开的画笔。榛子刷是一个常规的好选择,它可以块面化塑造形体并用于上色。我将画笔的平头和圆头的双重性进行结合,从而在绘画中既能够深入细节,又能兼顾整体。我只有在绘画的最后收尾阶段才会使用小号画笔。

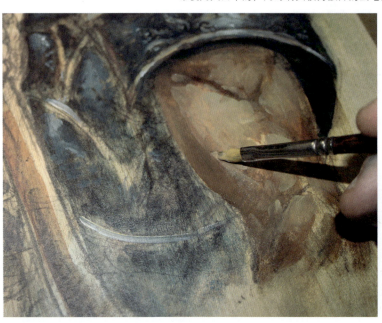

> **榛子刷是一个常规的好选择,它可以块面化塑造形体并用于上色。它具有双重性,既能深入处理细节,又能兼顾整体。**

4. 纹理

使用干燥的平头画笔，你能够做出一些混合和平滑的过渡效果。我总是喜欢画面中有很多纹理效果和画笔的痕迹。几乎所有的东西都可以用来给你的画面添加纹理。也有一些现成的用于添加纹理的介质，但是在我看来，诸如鸡蛋壳和沙子之类的东西都可以用来为画面增强趣味性。使用一支旧牙刷来弹洒颜料到画面上，能形成显著的噪点和颗粒效果。

5. 干画笔

干画笔用来铺颜色，仅能覆盖已经干燥的表层。你应当在画笔上蘸很少的颜料，并且快速朝一个方向运笔绘画。使用这种方法的话，在暗色区域或干燥画面上铺亮色能获得更好的效果，并且可以很好地表现出石头和草地的纹理。

6. 少即是多

从画面中擦除颜色，其重要性不亚于为画面添加颜色。"刮除法"这个词指的就是从画面上刮掉湿润的颜色从而露出下层颜色。这个方法尤其在描绘划痕、头发、草丛以及类似的纹理时非常有用。你可以为几乎所有的绘制对象使用这个方法。在《死亡交易者》的绘制中，我使用橡胶头色彩塑形笔或者画笔的末端，在湿润颜色表面做出划痕效果，从而塑造出久经沙场的盔甲或类似的纹理效果。

7. 上清漆

上清漆是在画面的干燥部分铺一层透明颜料。用于加强阴影和调整色彩。在干燥的黄色表面涂上半透明的浅蓝色会理所当然地形成绿色。你需要逐次给画面的干燥部分涂上清漆。

旧牙刷对于传统艺术家来说是一个有用的工具，可以很方便地将颜料弹洒在画面上。

8. 绘画媒介

媒介是一种添加在颜料上的用于调节颜料的浓稠度、干燥时间和纹理效果的流体。如果使用丙烯颜料，你可以使用多种媒介来做出亚光或亮光效果。但是我最常使用的亚光媒介是密封纸和密封板，这样颜料就不会浸入其内部。

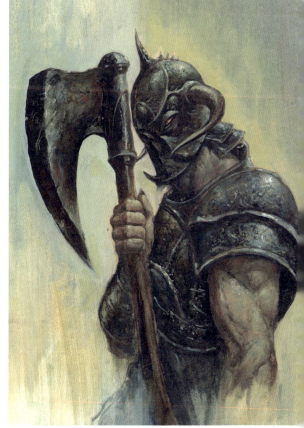

大卫绘制了这幅作品《死亡交易者》，作为弗兰克·弗雷泽塔诞辰80周年庆祝活动的纪念。这里大卫使用了温莎牛顿的匠人系列水溶性油画颜料。

油画与 Photoshop
使用混合媒介绘制牧神

贾斯汀·杰拉德将油画颜料和 Photoshop 软件相结合,从而创作出充满传统风味且令人信服的、存在于神话传说中的虚构的森林栖息者。

艺术家简介
贾斯汀·杰拉德 Justin Gerard
国籍:美国

贾斯汀周游世界只为寻找完美的绘画媒介。虽然他并没有找到,但是在这个过程中他遇到了一些有趣的人物,到过一些有趣的地方,也因此得以有机会表现了很多伟大的题材。

我非常享受构思牧神的过程。在一些神话描述中,他们是这样一种生物:无忧无虑,生活在乡下,并且淳朴简单。

对这张画面最初设想的是绘制一个知识渊博的学究型的牧神。关于他的形象我有过很多想法,当开始绘制后,我逐渐迷失了方向,我塑造的形象变成了一个头上长着羊角的畸形的巫师。这个想法本身可能挺酷的,但是这却不是我想要的结果。

因此我画了一个小稿,一个传统牧神的形象,作为我构思的定位点。ImagineFX(《幻想艺术》)杂志的工作团队决定采用这张素描小稿。我非常兴奋,因为它给了我得以绘制自然形态的机会,例如苔藓的根茎、蘑菇和扭曲的羊角。当然,这也带来了许多光影塑造的挑战。

我使用全开尺寸绘制这幅画,在这个阶段添加细节比之后加入更好。这能确保打底色阶段尽可能轻松。然后,在 Photoshop 软件中,我会添加一些数字特效。

在我绘制的每一幅作品中我都希望找到并克服一个新的艺术上的障碍。这能帮助我创作出令人信服的图像,并能教会我一些新的知识。

1 光影技巧

这个场景中我希望主体周围有大量的反射光,并通过漫反射做出暖色的阴影。一开始,我确定了来自太阳的光线角度和方向,从而保证阴影的一致性(图中红色箭头所示)。但是这个直射光并不是唯一一个光源。角色周围的森林中有大量来自太阳光的小光斑,构成了画面的环境光。更进一步深入下去,被反射的光线(图中蓝色箭头所示)从物体表面反射起来,并投射出漫射光。这会使你更加混乱,所以如果想创作出成功的画面,保持一个一致性原则非常重要。

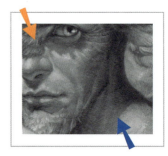

2 参考资料

在开始绘画之前我会收集大量的参考资料。大多数来自我拍摄的照片,它们提供了很多我可能会忽略的细节,就像座位卡一样帮助我记忆。它们使得我能够重温照片拍摄时的场景。很多次,在我开始绘画之前,我可能不会去看我之前采集的真实参考,但是这个采集的过程本身就很有帮助。如果我需要它,我知道它就在那里,这个感觉很好,这样我就不用分散我的注意力去寻找场景中需要的素材。

3 颜料纹理

底色是用树脂油画颜料绘制的，它含有合成黏结剂，因此干起来非常快。使用树脂颜料能使你在底色中做出牢固的纹理，从而使最终画面看起来更自然。当在这个纹理上面进行数字作画时，除了脸部这种焦点区域，避免使用过多的不透明图层。在背景中，这些纹理既不会喧宾夺主，又能使人信服。

如何处理
光影和色彩

1 色调

我将图画扫描进 Photoshop 软件并调整，直到它看起来和放在画架上一样。我使用柔光图层并调整色彩平衡，使画面色彩偏暖。这个场景是在白天，太阳光穿过头顶的树荫投射在角色身上，形成聚光灯效果。此时我需要确保画面的氛围正确表达——随后所使用的颜色都将受其影响。之后我会使用一个颜色减淡调整图层来增强一些区域的光线效果。

2 色彩

当我为画面上色时，我会添加很多图层。通常来说，我使用一些低透明度的彩色图层作为基础。因为我已经调暖了画面，所以此时我更感兴趣于那些偏冷的色调，并重新考虑那些不应该有如此暖色的区域。当我对画面的冷暖程度有了一定的感受后，我使用正片叠底图层或柔光图层来提高色彩强度。

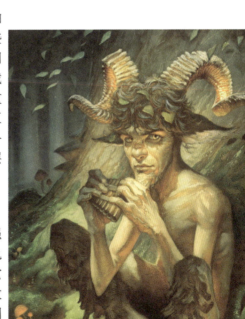

3 调整

此时可以逐渐添加强光。强光图层可以快速加强某一区域的色彩。但是需要谨慎地使用它——它也会给画面带来难看的核微粒效果，并使得所有区域看上去具有同样强烈的色彩。这使画面变平，并抹杀了画面的空间透视感。随后我使用正常图层来润色画面中纹理过于强烈的区域，并且降低那些过于强烈的色调。

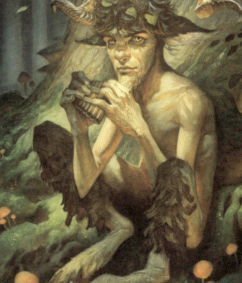

油画与 Photoshop
表现出自然绘画的效果

你是否努力赋予你的幻象艺术以具体的形态？不妨看看这里，妮可·加的夫运用她的传统绘画技巧绘制的身穿斗篷的英雄角色。

艺术家简介

妮可·加的夫　Nicole Cardiff
国籍：美国

妮可在2005年获得了萨凡纳艺术与设计学院的插画专业美术学士学位，从那时开始一直作为自由创作者，做游戏广告和市场营销工作。

下面将向你讲述我在所有专业项目中所采用的绘画流程。先扫描一张铅笔草图并将其导入 Photoshop 软件中。随后同时使用 Painter 软件和 Photoshop 软件进行绘制——Photoshop 软件用于处理绝大多数的初稿和早期工作，并在最终阶段进行画面调整；而 Painter 软件则用来处理大多数的后期合成以及画面细节。我也会拍摄一些照片，用作角色服装布料和动作姿势的参考。

这个流程与我使用传统方法进行绘画的流程类似。它也是以素描稿开始，随后我会铺一层深棕色的调子作为底色（类似于你在画布上铺设的底色），然后进行上色。使用 Painter IX 和 Photoshop CS4 软件版本以上的版本可达到类似的效果。建议使用 Wacom 的数位板进行数字绘画。我的那块"贵凡"（Graphire）是一款旧版本的数位板，你也可以使用你家里现有的任何数位板进行绘画。

我也会参考解剖学标志，这些标志是那些能让你明显看到皮肤下面的骨骼结构的点——颧骨、锁骨，等等。我通常也会建议大家要对人体的硬边和软边有所了解，并将其作为一个基本的绘画概念。通常来说，我将最硬的边放置在人体的受光面，而将最软的边放在阴影面。这个处理方法就是重现人眼对形体的感知方法。

1 素描稿

我先绘制一组素描小稿，在 Painter 软件中使用粗细变体钢笔工具对这些小稿做轻微的整理并选择其中一张。我使用 HB 铅笔和普通素描纸张画小稿，将其扫描进电脑并设置分辨率为 300dpi。随后在 Photoshop 软件中调整色阶，从而使画面中的白色区域完全显示纯白，并将这个素描层设置为正片叠底。这些工作完成后就准备开始上色了。

表现出自然绘画的效果 115

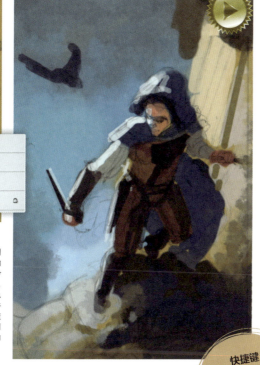

3 从渲染画面开始

当处理这个初稿时我会非常小心，要保持亮部区域和暗部区域的值具有明显的差异，从而确保后续添加细节时画面不会变脏。我也会拍摄一些照片作为参考资料，确保包裹住形体的光线合理准确。我强烈建议大家为这一步骤准备拍照灯，这是我最有价值的艺术投资之一。

2 初步上色

在素描稿下面新建一个图层，并用棕色或深褐色填充该层。我发现在中间调的暖色背景上绘画能获得好结果。在其上铺冷色看上去不错，也更容易保持良好的对比度，尤其当你一开始就使用别的颜色代替了白色背景。我所有的初稿都使用 Photoshop 软件的硬边圆头画笔绘制。通常我会画一些快速的色彩稿，用来研究一天中不同时间和不同的照明情况下的画面效果，从而找到最佳的解决方案。

快捷键
快速调整画笔大小
键盘左方括符〔和右方括符〕（PC电脑、Mac电脑）
在Photoshop软件中快速调大或调小画笔尺寸。

4 切换到 Painter 软件中

这个阶段我喜欢使用 Painter 软件的记号画笔，我放大显示这个部位的解剖结构，并以此为起点开始绘制。有必要将大量的时间用于处理构图的焦点区域以确保其正确，因此我在处理手指的解剖结构时花费了不少时间，从而获得我想要的结果。通常我也会适当地夸张光线，并大致标记出解剖学结构点，从而使骨骼结构的位置正确。

5 强调阴影

在色阶调整图层中，我把中间值移动到0.94，从而适当地简化色彩值。我发现在早期阶段进行这一步骤可以保证阴影区域和亮部区域区别开来。我还新建一个图层组，并用一个平涂的中等蓝色填充图层进行叠加，这能给画面带来更多的光照氛围。

6 敲定构图

这里我需要确定构图中更小的部分如何结合在一起。通常我会水平翻转画面从而检查整体的结构，并且重新调整这些区域，例如这只鸟。翻转画面是一个用全新的视野审视画面的简单方法。

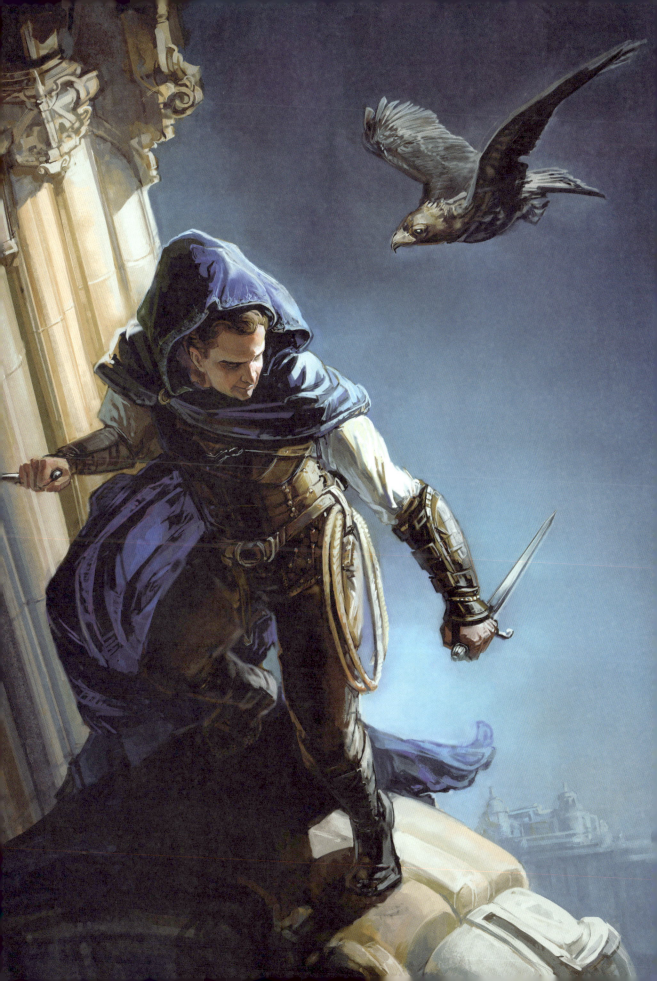

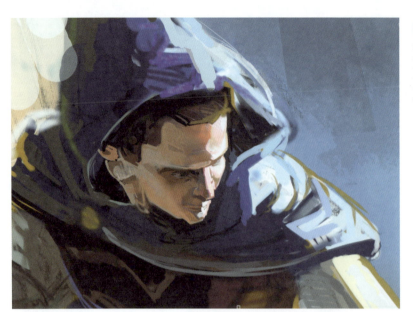

7 在 Painter 软件中调和

使用 Painter 软件中的唐·西格米勒调和画笔（我在唐·西格米勒编写的《数字角色设计和绘制》这本书中获得了这种调和画笔），通常我用来软化阴影区域，位于别的对象后面的区域，以及重要程度较低的区域。目的是使软边和硬边达到平衡，但是既然我是在完全不透明的方式中进行绘制，因此有些边缘依然会保持完全柔软。

8 细节和布料

在我对布料进行更多的细节刻画之前，通常我会找一张旧床单并将其布置成和作品中所需要效果类似的样子，然后将其拍照下来作为参考。通过这种方法，我能够获得真实布料的褶皱（用简化的形态），从而为我的画面增强真实性——在这张画面中就是斗篷的暗部区域。除了蓝色，我还会为布料加入别的颜色，因为给具有相似色彩和色调值的较大区域添加一些互补色能获得更好的效果。

9 调和并添加细节

我将画稿再导入 Painter 软件中，调和并去掉所有过于潦草的区域。通常来说，我的目标是使这个位于形体向背光面转折到达核心阴影之前的区域获得最多的细节。这里对诸如手部和臂铠区域就进行了调和并加入了细节。

表现出自然绘画的效果 119

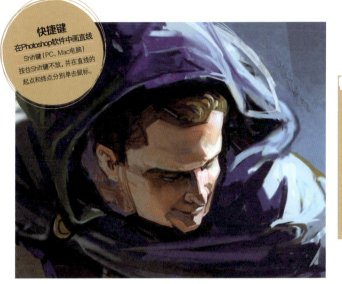

快捷键
在Photoshop软件中画直线
Shift键（PC、Mac电脑）
按住Shift键不放，并在直线的起点和终点分别单击鼠标。

专业诀窍

参考导航器面板
在 Photoshop 软件中始终打开导航器面板，这对我的绘画大有帮助。如果你在绘制的早期阶段偶尔查看导航器中的缩略图视图，就极有可能在最后获得具有良好构图和对比度的画面。

13 专注焦点区域
这里我为角色的脸部添加更多的细节，在这个最后阶段专注于主要的焦点区域，确保画面中的关键元素没有丢失。我始终保证在头尾两个阶段都要留意焦点区域，这样就能确保剩下的部分始终为主体服务。

10 解剖结构检查
此时我会用大量的时间检查我的参考资料并进一步调整形体的解剖结构。我依然在 Painter 软件中进行，将注意力放在角色的面部，并混合使用唐·西格米勒调和画笔和 54% 不透明度的圆头驼毛油画笔，经过一系列的步骤来检查五官在头骨上的位置是否正确。

14 更多的面部处理
此时角色的面部细节依然是不够的，因此我使用 Photoshop 软件的自定义画笔在斗篷和风帽的边缘添加小的图案，然后在 Painter 软件中上色使图案整体化。我还会将画稿打印出来，检查是否还有需要调和和添加细节的地方。

11 建筑物
将画稿重新导入 Photoshop 软件中，为这些坚硬的建筑物添加细节。按住键盘的 Shift 键画直线，并尽力清理干净石柱并添加细节。在这一阶段，在背景上保留一些具有相似值的非固有色，它们可以给整个画面带来传统绘画的效果。

12 翻转和检查
继续水平翻转画稿来检查角色解剖学的正确性。在 Painter 软件中绘制这只鸟并使其更完整，修改羽毛和解剖结构，并在 Photoshop 软件中调整建筑物。这是个转折点——从这开始几乎都是细节工作了。

本专题所用画笔

Photoshop 软件中

自定义画笔：
云 / 背景
这个画笔非常适合用来给背景添加纹理，同时能添加雾气，并避免产生喷枪的效果。

自定义画笔：
海绵画笔
非常适合添加纹理。这里我在石柱和服装上使用了这个画笔。

15 最后的细节
再次转到鸟的解剖结构上，因为此时前面的翅膀看上去不正确。即使我参考了之前绘制的一些姿势，有时候画出来的效果依然是怪异和错误的，因此需要进行调整。我为臂铠添加最后一些细节，也为建筑物添加最后的细节，在调整图层中调节色阶，并轻微调高饱和度。

Photoshop
学习绘制皮肤的秘诀

艺术家简介
安妮·波塔 Anne Pogoda
国籍：德国

安妮为德国电视台和游戏公司工作，同时也担任一所艺术院校的讲师一职。她出版了超过30篇专题，并与弹道出版社合作完成了两本书（作为作者和特约编辑）。

你是否因自己塑造出的幻想角色糟糕的皮肤而苦恼不已？这里安妮·波塔的任务就是修复这个糟糕的情况。

在 接下来，我将向你展示关于绘制柔软皮肤的技法。我们需要的所有工具只是 Photoshop 软件中的两种标准画笔，一种纹理画笔和一种滤镜——使用最多的是喷枪。

我从事的电视工作方面的经验教会我，以黑白画稿开始的好处是，你不会因鲜艳的或错误放置的色彩而分心。同时学习到的知识还有如果你在绘画的中途加入颜色，并继续完成后面的绘画，那么晚一点再使用颜色能使画面看起来更自然。这样你就能避免在很多黑白画稿中出现金属光泽，因为这些黑白画稿应该在最后阶段才进行上色。我通常在深色背景上绘制简单的草稿，作为绘画的开始。因为人眼会首先关注亮的区域，这个方法非常适合我的工作。

关于皮肤的绘制，最重要的并不是纹理本身，而是色彩的使用。皮肤有很多不同而有趣的颜色，取决于它周围的光照。我喜欢使用冷暖对比。例如，我喜欢混合黄色和蓝色，这使得皮肤更有趣。但是通常来说，在我开始混合颜色之前，我会通过尝试基本的配色方案，从而在角色外貌的塑造上能有更好的想法。这也能让我审视这个配色方案是不是我想要的。

 基本草图
先建立两个图层，一个是深色背景层，而在第二层上，我使用一种标准画笔绘制粗略的草图。在 Photoshop CS5 版本中，5号和6号画笔分别是硬画笔和软画笔，也是两种我喜欢使用的画笔（在 CS4 以及更早的版本中，它们被称为喷枪）。这里我通常在第二组喷枪中进行选择，使用 19 号粗糙画笔和 300 号柔软画笔。

 第一次塑形
我使用一种柔软画笔，30% 左右的不透明度，粗略地绘制出形体的块面结构。深色背景能够帮助我从亮部到暗部查看我所绘制的形体。请注意脸部的塑造过程：在这个阶段我会给脸部做更加清晰的界定，使用硬边喷枪绘制鼻子、眼睛以及嘴唇，这能使它们的形状和位置更明显。

 确定结构
我使用一种不透明度大约为 30% 的大号柔边喷枪确定肩部的结构。现在我会使用一种不透明度 80% 左右的小号喷枪，勾勒出嘴部、脸部和鼻子更细致的轮廓。随后我绘制出耳朵部分的粗略形态，来确定这个形态和位置是否合适。这个阶段，仅使用柔软画笔来绘制是完全没问题的。

本专题所用画笔

Photoshop 软件中
标准画笔：
硬边喷枪
这种画笔是绘制草图和坚硬物体的理想工具。在处理柔软对象时，它可以给那些天然存在而又较为突兀的亮部方便地添加高光，例如嘴唇和眼睛上的高光。

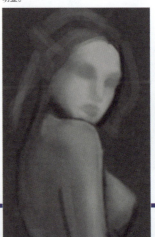
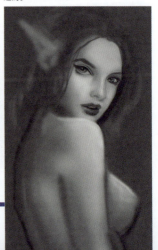

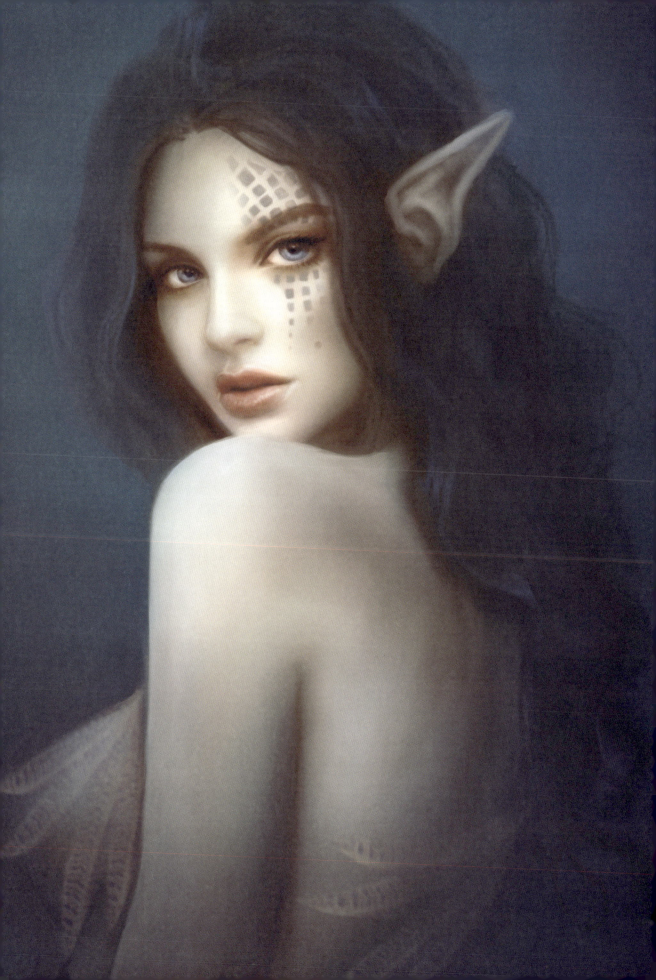

4 调整姿势
为角色进行的第一次调整姿势是进一步弯曲她的背部。关于头发的形态我也有了更清晰的想法,但还不涉及头发的长度,因为此时我还不确定我想让她裸着的背部有多少可见。同时我开始纠正她脸部各处的形态,让鼻子更小,并调整眼睛的位置。

6 考虑光线
光线来自右边,因此她的背部颜色要更深,尤其是肩胛骨区域。为了获得这个效果,使用深灰色的大号柔软画笔进行绘制,并将画笔的不透明度设置为30%左右。使用相同的喷枪来进一步确定她的乳房。随后我继续绘制耳朵,并且通过进一步确定脸部周围的头发形态,使得脸部的框架更好看。

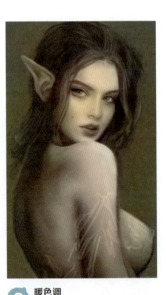

8 冷色调
此时一切开始变得有趣了。开始试验不同的颜色,新建一个图层并命名为"色彩"。首先在角色周围使用蓝色绘制背景,因为背景的光线通常都会对角色产生影响,因此也使用蓝色对角色身体进行覆盖。此时她的皮肤看起来非常冷,几乎就是个亡灵。

快捷键
色阶
Ctrl+L (PC)
Cmd+L (Mac电脑)
使用Photoshop的色阶工具调整画稿的亮度和对比度。

专业诀窍
写生
这其实不算是个诀窍了,却很容易被大多数人忽略:对真人模特进行写生练习。无论你是专业艺术家或初学者,通过真人写生和通过照片来学习的效果都有天壤之别。当模特坐在你面前时,你才会注意到身体上更多的内容。

5 修正手臂
现在专注对她的身体形态做更多的修正。纠正她的手臂,并使用深灰色来提高对比度。通常不会使用纯白或纯黑,因为它们会让任何的画面显出人造的痕迹。随后回到头部并确定耳朵的形态。使用柔软喷枪为嘴唇和鼻子添加一些深灰色,使其看上去更柔软。

7 角色的穿着
我还是不确定给角色穿什么,因此我在一个新的图层上粗略地画出衣服的草图并暂时不去管它。在深色背景上画了几缕头发,通常把头发放在一个新的图层上,这样就能使用橡皮工具进行修改。继续确定眼睛的形状。对面部做了些小幅度的修改,使它的形状更加丰富。通过软化嘴唇和鼻子,并加深眉毛,使得颧骨显得更加清晰了。嘴唇周围和脸颊上端更明亮,而脸颊下端更暗。通过这些调整,脸部显得更加立体了。

9 暖色调
为了获得与冷色调进行对比的结果,使用暖色调进行试验,暖色调也是表现仙女主题的常规方法,例如林中仙女。当和黄色放在一起时,背景的绿色和身体上柔软的红色更加明显,这也为整个主题带来更加温暖的效果。她的皮肤现在看来也更具吸引力——我拒绝那种冰冷的、僵尸般的效果。

学习绘制皮肤的秘诀 123

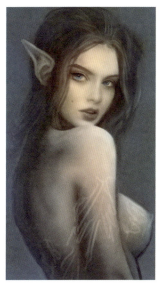

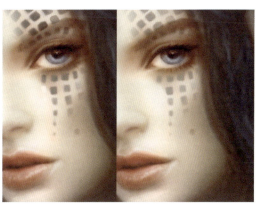

10 混合色彩
为了获得更有趣的色彩搭配,将二者进行混合。这个操作没什么难度,因为每种色调都位于各自不同的图层上。擦除暖色调图层上的部分背景和下部的身体,随后将橡皮设置为柔软喷枪画笔,并将其不透明度设置为40%。

11 修饰色彩
这个阶段我需要将绘制在单独图层中的角色和背景进行融合,并保存为不同版本的PSD格式文件。这里所做的调整是在复制的合并图层上进行的,并为其使用色彩平衡和色阶命令。从第10步开始,角色脸部依然有大量的暖色调(黄色和红色),保留它们用来塑造这个确定的焦点区域。现在整个画稿有更多的品红色和更强的对比度。

12 头发
此时应当处理头发了。新建一个图层,选择一种大号的柔软喷枪画笔并使用深蓝色来粗略绘制这个浮动的结构。使她的头发看上去几乎是没有重量的,因为这个深色背景也可以表现出水下的场景:水中仙女的主题确实很少见。你可以从网上下载或自己创建一种涂抹画笔来绘制,从而获得手绘皮肤的效果(如上图所示用白色画出的高光)。这种画笔来自琳达·贝戈维斯特的笔刷包,非常适合在使用喷枪画笔之后来使用,可以给画稿带来一种模糊而传统的效果。你可以松散地在整个角色身上使用这种画笔,用来绘制头发也非常棒。

快捷键
色彩平衡
Ctrl+B(PC)
Cmd+B(Mac电脑)
当我们试验不同的配色方案时,这个快捷键非常便捷。

13 翻转图像
翻转你的画稿,大约每隔一小时翻转一次,也就是说让你从一个新的视角审视画稿,并以此检查高光是否正确。在这个例子中,翻转画稿使我更清晰地确定下一步如何进行。要巧妙地将角色融合进背景中,一个好的技巧是新建一个图层并放在顶端,使用不透明度30%左右的大号柔软喷枪画笔在这个图层中上色。使用低不透明度的画笔可以让你直接在画布上混色。我用和角色眼睛的彩妆相同的红色来调整嘴唇,从而吸引观众的视线。为了使用噪点滤镜来做出一些柔软的皮肤纹理,我选择皮肤并将其复制到一个新的图层上。选择噪点滤镜并选择噪点的强度。这个滤镜会轻微加深画稿,但是你可以再次使用色阶来调整,并使用橡皮来擦除你不喜欢的部分。

14 添加趣味性
现在尝试一些脑力风暴,讨论如何为皮肤添加一些有趣的东西。文身或有趣的彩妆也许不错,因此新建一层,并在她的脸部绘制一些随机的形状,然后使用橡皮擦除部分形状,确保图案能够与头部相匹配。当在角色身上绘制一些元素,例如头发以及别的位于皮肤表面的东西时,橡皮非常有用。用橡皮擦除所有位于暗部区域的文身图案,例如脸颊侧面的文身。位于亮部区域的文身图案,例如脸颊顶端的文身,仅需要进行轻微调整即可。这就形成了文身沿着皮肤表面进行构造的效果。

15 添加遮盖物
在角色顶部新建一个图层,用一些树叶形状覆盖住角色身体,并做出水下的梦幻的效果,这里只加入了深紫色,从而使树叶更好地适合身体。这种绘画方法非常节省时间,也有效地为整个角色添加了一种柔软而温情的感觉。

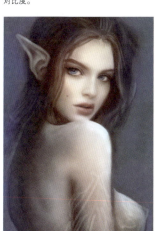

PRO SECRETS 专业诀窍

使用情绪板
在制作电视和广告项目时,我常使用情绪板。它是一个图片的集合,用于向客户展示我们准备使用的配色方案和风格。情绪板的使用能极大地节省时间,特别对于初学者来说更是如此,因为它让你不用死板地参照图片(不论你与任何公司合作)。更重要的是,它能帮助你释放那些存在于你的头脑中的可行的想法。

问答艺术家

我们的专家组向你展示如何绘制写实主义的、具有动态感和情绪氛围的人体各部分的方法。

萝伦·K.卡农
萝伦是一位自由幻想艺术家,她专攻超现实题材的创作。她居住在美国新泽西州一个位于树林的小村落中。

祖尔·卡罗
祖尔在白天是一位多媒体开发师,晚上则成为一位多产的数字艺术家。你可能知道他活跃在论坛上的另一个名称:机甲人憎恨黑猩猩。

玛塔·达利希
波兰艺术家玛塔多年来一直使用Photoshop和Painter软件进行创作,也是ImagineFX杂志的常客。

辛西雅·雪柏
辛西雅是一位自由数字艺术家,并有着学习传统爵士乐的背景。她将古典技法带入她的数字绘画创作中。

梅兰妮·德隆
梅兰妮是一位自由幻想插画师。她作为一位封面艺术家与诸多出版商合作,并创作着自己的系列画集。

杰里米·恩尼西奥
杰里米是屡获殊荣的插画师,他以纽约为工作基地。他的诸多客户中包括托尔出版社、《花花公子》杂志、威世智公司等。

提问

我知道如何绘制浅色的皮肤,却苦于处理较深的肤色。请问掌握深色皮肤色调的关键要素是什么?

回答

萝伦的答复

绘制深的肤色是一个挑战,因为它们不会遵循与处理浅肤色相同的规律。

要赋予皮肤生动性,基本的色彩组合是相同的(阴影色调、中性色调、高光和暖色调),但是二者的表现方法却完全不同。

当绘制浅色皮肤时,中性色调通常呈现低饱和度,而高光比较柔和,不会那么明亮。所有的对比都出现在阴影和中性色调之间。而对于深色皮肤,情况正好相反。深色皮肤上的反光远多于浅色皮肤上的,所以高光更明显。因此,最强的对比度出现在中性色调和高光之间。中性色调的表现也与浅色皮肤不同,因为它们是饱和度最高的颜色,而不是像浅色皮肤那样呈现最低的饱和度。

在关于绘制浅色皮肤的专题中,你可能已经注意到有一些奇怪的颜色常被用到——蓝色、绿色和紫色。这也会出现在深肤色中——深色皮肤具有丰富的色彩,因此不要仅仅使用棕色。

同时你需要时刻牢记:要使深色皮肤看起来可信的关键,很大程度上取决于对高光的处理方法,以及中性色调和高光之间的对比度的大小。

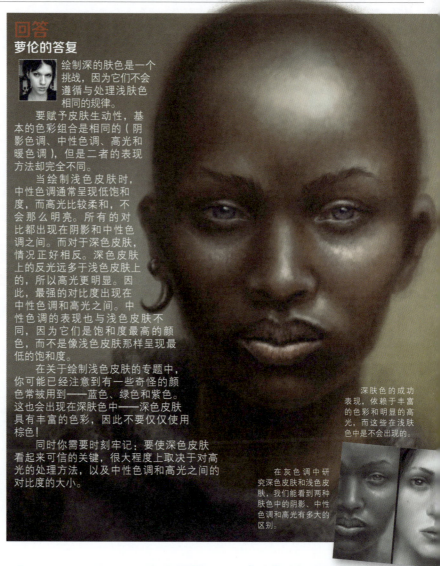

深肤色的成功表现,依赖于丰富的色彩和明显的高光,而这些在浅肤色中是不会出现的。

在灰色调中研究深色皮肤和浅色皮肤,我们能看到两种肤色中的阴影、中性色调和高光有多大的区别。

步骤：绘制深色皮肤

① 选择你的色板，并用基本图形将色板列出来。记住你使用的颜色由背景色决定——这里，我使用绿色和浅灰色的背景作为绘制高光的基础。我选择的中性色调含有大量的红棕色，对绿色来说它是一个很好的补色。

② 在开始添加任何明亮的高光前，修饰你的形体，并记住身体的一些部分会呈现不同的颜色。最明显的差异在于手掌、脚底以及嘴唇内侧，嘴唇内侧比起身体其他部分颜色更浅，粉色更多。使用暖色调来表现这些区域。

③ 现在开始添加明显的高光。投射到深色皮肤上的高光没有任何不同，但是它们比起别的皮肤会明亮得多。记住脸部的不同部分有不同的色调，因此你需要考虑使用多种光线颜色来塑造出真实的效果。

提问
我的角色肖像画总是看起来非常阴暗和虚假，就像玩偶娃娃。我如何才能让它们更生动？

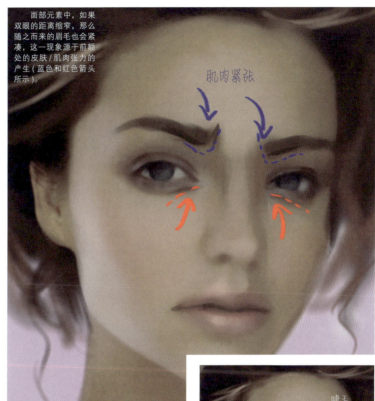

面部元素中，如果双眼的距离缩窄，那么随之而来的眉毛也会紧凑，这一现象源于前额处的皮肤/肌肉张力的产生（蓝色和红色箭头所示）。

回答
玛塔的答复

无论你绘制半身或全身肖像画，给任何角色添加活力的最简单途径，就是正确表现脸部。它包含两个层面——理论上的和技术上的，其中理论最重要。

首先，你需要确定的是角色的面部表情。无论他是一个极端的情绪，如生气、伤心或高兴，还是一些更为平静的情绪，如懊悔或冷漠。你需要为每张脸确定三个元素：眼睛和眉毛，以及嘴部（不仅仅是嘴唇，而是整个颚部）和脸部肌肉的相互作用。例如，磨牙的动作会强化下颌线，张嘴的动作会引起脸颊凸度的改变，等等。

就技术要点而言，有一些小技巧能真正地帮助你为角色带来活力。首先，如果你追求写实效果，那么将你的注意力放在焦点区域（通常是眼睛）。要做到这一点，你可以添加一些吸引眼球的元素（例如一个鲜艳的彩妆），或一些深入的细节刻画。

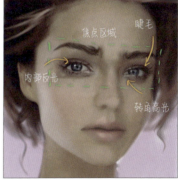

之前用来确定眼部的细节刻画此时会自然而然地生成一个相当不错的焦点区域，同时传达出各种面部情感（图中绿色和橙色箭头所示）。

无论何种情况，请始终遵循以下要点：当表现虹膜时，记住在其上点上些颜色，来打破单一的中性调颜色。但最重要的是，使用喷枪工具绘制一个小的瞳孔反射光。这是一个极其简单的工作，但是能带来惊人的效果——务必比较一下它所带来的不同效果。

要创作出一种自然的雀斑效果,最好的途径就是使用自定义画笔并手动绘制。

提问
我想为我的角色加入一些雀斑,却不知怎么做。有没有什么技巧?

回答
萝伦的答复:

无论是哪种风格的画面,皮肤上的雀斑以及别的标记都能将其中的现实主义提升到一个新的水平。记住你所添加的这些标记,无论它们只是很少的"漂亮标记"或满脸的雀斑,只是一种简单的细节,用来为你的画面加入纹理或为你的角色加入更多的个性。

有些人长着大量浅色雀斑,有些人则仅有一两处深色雀斑。当然,雀斑可以出现在任何位置,不仅仅是脸部。

当绘制雀斑时,你可以结合使用手绘画笔和自定义画笔,来获得任何你需要的效果。如果你仅想要少许的雀斑,那么手绘画笔非常理想:只需要选择一种小号的圆头画笔,比皮肤稍微深些的颜色,并使用低不透明度。但如果你想要大量的雀斑,反复使用这种方法显得单调乏味。一种快速解决的途径是使用 Photoshop 的自定义画笔,它由许多点状形态组成,并将其设置为散布。使用这种画笔能立即带来大量雀斑随机泼洒在皮肤上的效果。然后,近距离观看可能没那么可信,因为这些点就像粘在皮肤上,且缺乏变化。要解决这个问题,重新选择你的普通圆头画笔然后绘制出各种不同的形态。

徒手绘制雀斑(上面的图例所示)可能让人感到乏味,却能带来诸多变化。

使用一种自定义画笔来绘制大量的雀斑。

提问
有没有好的方法强调角色的运动和速度?

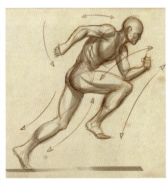

这张画面清晰地传达出了运动的感觉。沿着主体肌肉轮廓绘制的线条为角色在运动中的解剖结构带来了更好的节奏感。

在漫画书和漫画作品中使用的运动线,不仅用于强调焦点,也带来了速度和运动感。

回答
祖尔的答复:

有很多方法能在画面中传达出角色的速度和运动。最常见的例子就是姿势——有一些特定的运动,以及主体肌肉系统和解剖结构的特定位置,能使观众感受到人物运动的快慢。角色肌肉系统的轮廓线也能带来节奏的感觉,而且通过夸张这个节奏就能在画面中强调运动感。

运动模糊是另一个能够表达速度和运动的工具。它是相机在一段时间内对于一个运动对象进行单张图像捕捉而产生的。运动模糊的最佳范例是相机使用低快门和长曝光拍摄的图像,这就在运动物体上产生了明显的拖尾效果。

运动线也是一个创建运动感的有效方法,它们将观众的焦点从画面的一处带到另一处。漫画书和漫画家经常使用运动线,用来夸张表现速度和运动的感觉。

提问
能够详细讲讲透视收缩法的实质吗?

回答
辛西雅的答复:

透视收缩法是使用透视在二维空间创造三维深度假象的一个技术。透视原则告诉我们,随着物体向远处退去,它们看起来会越来越小;同样地,随着长的物体向观众方向或远离观众方向倾斜,它们看起来会变短。

这种效果大量地使用在漫画中,也就是说,英雄角色向读者方向出拳,此时画出来的拳头有三个脑袋那么大。这是因为他的脑袋相对于他的拳头是后退的,而此时手臂在页面中所占的空间更少,因为我们所看到的手臂的表面积和质量更少。但是我们的英雄角色是如何达到如此不适当的比例呢?

很多学生艺术家(不仅仅是那些对幻象和科幻小说感兴趣的人!)苦于无法将透视收缩法的理论运用在实践中。我发现最好的学习途径就是观察和大量的写生练习,但是这里有一些快速的方法,通过使用线条来帮助我们计算出对象的失真度。

提问

我知道绘制肤色高光的明智方法是使用青绿色调。但是，我画出来的效果总是很不自然。我哪里做错了？

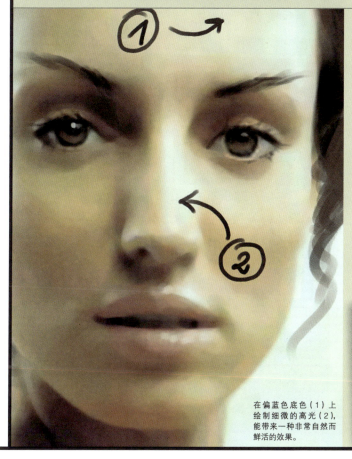

回答

玛塔的答复

一个常见的错误在于青绿色的高光太深，或没有做相应的肤色基调准备而直接使用。

让高光处的色调比中性色调更加明亮和更加饱和（偏青绿色）。不要选择太深的颜色，它会产生一种蓝色光源的效果，而不能带来鲜活的皮肤高光。当你将高光和中性色调模糊在一起，肤色会产生轻微偏蓝的效果。用很低的不透明度将其应用在高光周围。必须先打好底色，然后你才能在最凸出的部位应用高光，并使用最低的透明度开始绘制，随后逐渐增加画笔的不透明度。

准备肌底色意味着用不同笔制模式的高光混合中间调。

在偏蓝色底色（1）上绘制细微的高光（2），能带来一种非常自然而鲜活的效果。

艺术家秘诀

为你的草图使用中间值滤镜

如果你的草图过于粗糙，使用 Photoshop 软件的中间值滤镜工具进行模糊。为图像的不同部分使用不同强度的滤镜值——眼睛和嘴唇的值较低，而脸颊和下颌的值较高。

步骤：计算透视收缩法的三种方法

1 演示这一现象最简单的方法是使用基本几何图形。我最喜欢使用的一个旧例子是从侧面观察轮胎的变化。在平面视图中，轮胎呈现完美的圆形。但是当你绕着轮胎走一圈，轮胎变成了椭圆形，并随着你的走动，这个椭圆会越来越纤细。

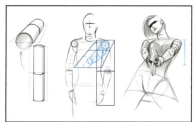

2 因此，我们应当在画面中看到多少手臂呢？另一种方法是使用一个平面将手臂框起来，并在平面手肘位置绘制一条水平直线。当我们使用 Photoshop 中的变换>透视工具给这个平面做变形时，中心线会向后退，并指示出当手臂处于透视收缩时肘关节的位置。

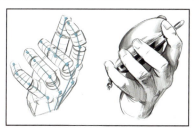

3 反面查看效果也非常有用。对手部进行写生绘画。在每个指关节处做标记，并在每个指关节之间画直线。你能看出线条之间的长度有明显的不同——手指朝向你的部分线条更短，手指与你的视平面平行的部分线条更长。

提问
能给我一些关于绘制角色头发的建议吗?

回答
梅兰妮的答复

最重要的是思考头发的整体外形,它应当适合于角色的脸型。我总是画很多不同的发型草图,直到决定正确的一个。你必须考虑到头发的自然形态:它是卷曲的还是笔直的,是薄的还是浓密的?

一旦确定了头发的样式,你就可以建立色彩搭配方案。我总是用一种中性色调开始绘制;在其上添加亮部和阴影都很容易。别忘了头发是可反光的——它会受环境光线和颜色的影响,因此你应当毫不犹豫地为头发加入环境色,就是说,如果角色处于室外,可以加入一些蓝色。

考虑到细节和纹理,我总是使用一种基本的硬边圆头画笔,并为其设置较大的直径,来绘制底色。这能帮助我获得头发的大致形状。随后我切换到自定义的涂抹画笔绘制一缕缕的头发和细节。当我对画面效果满意后,我会关注特定的区域,并为适当的地方添加细节。我不会做过度的工作,也不会给整个头发添加纹理。

额外的细节能够为头发添加一种真实的效果。我使用传递画笔来增加色彩变化和细节层次。

艺术家秘诀
头发纹理画笔

我使用这种画笔为头发添加额外的纹理效果。通常我选择一种比头发颜色稍微浅些的色调,在头发底色上绘制几缕较宽的头发。然后将其模糊并重复这些步骤,直到获得正确的效果。

步骤:创造一种独特的头发样式

1 选择用于表现角色头发的形状和基本色彩作为绘画的起始步骤。你能看到主要的几缕头发为整个发型注入了自然和真实的效果。我使用一种大号画笔;这个阶段我不希望自己迷失在细节中,因此我会暂时保持所有东西都尽可能简单。

2 现在开始润色发丝,赋予它们以吸引人的造型。这个角色的头发是大波浪的,因此曲线应当柔软轻盈。主要的光线来自头顶上方,这意味着我必须增加这个特定区域的光线,并在下方添加更多阴影。

3 现在可以进行头发的细节和纹理的塑造了。这个阶段我使用一种基本的圆头涂抹画笔,并为其设置动态形状,用来绘制微小的细节。我选择一缕头发(最好是靠近焦点区域的,这样才能吸引眼珠),小心翼翼地绘制出一些长长的发丝。

4 在角色头发上那些希望被注意到的区域,重复使用前一阶段的方法来添加细节,然后在有这些特点的发丝上加入点状光,以使它们更显眼。同时我还使用柔软画笔中的涂抹画笔来为头发添加更多修饰效果。

提问
"晕染"的确切含义是什么？能解释一下如何用数字手法做出晕染的效果？

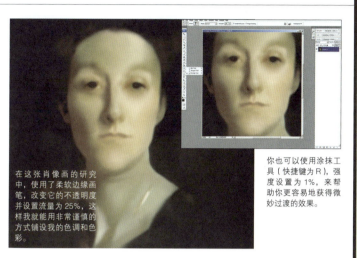

在这张肖像画的研究中，使用了柔软边缘画笔，改变它的不透明度并设置流量为25%，这样我就能用非常谨慎的方式铺设我的色调和色彩。

你也可以使用涂抹工具（快捷键为R），强度设置为1%，来帮助你更容易地获得微妙过渡的效果。

回答
祖尔的答复

晕染，在意大利语中"逐渐消失"的意思。它是一种通过铺设薄而半透明的绘画图层来创作出色调和色彩轻微过渡的技术。这些过渡是如此微妙以至于沿着主体的轮廓形成了一种柔软的烟雾状边缘的效果。

晕染法在整个艺术史和一些世界著名的绘画作品中被广泛使用，如达·芬奇的《蒙娜丽莎》，就是使用了这一技术。

为了用数字手法创造出晕染的效果，必须留意你是如何布置色彩和色调的。既然晕染法的关键技术是沿着主体轮廓创造一种非常微妙的柔软边缘，那么你就应当借助于诸如Photoshop软件中的柔软边缘画笔这类工具，从而帮助你获得需要的效果。

同时，在画笔的流量设置中改变柔软画笔的不透明度，这能帮助你控制画笔流量，同时帮助你用既谨慎又轻微的方式铺设你的颜色。

提问
你能帮助我修改我的画面着色，使其看上去更真实吗？

回答
辛西雅的答复

无论你是以线条草图或明暗色调作为绘画的开始，创作出任何表面的真实着色的关键就是连续的混合。在Photoshop软件中，在对象中等明度的地方以单色开始绘画。在初始颜色的上方添加一个高光色和一个阴影色，记住你的光源方向。要混合这三种色度，切换到吸管工具（当使用画笔工具时，PC按住Alt键，Mac电脑按住Option键即可进行切换），在这些区域中吸色。使用低流量或低不透明度的画笔在每种色度的边缘进行涂抹。当这三种颜色基本混合之后，使用一种合适的画笔在

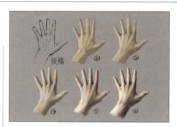

这里用自己的手背为参照，我制作了一个皮肤混色的步骤演示。

需要的地方加入更强的色彩和细节。例如，要为布料加入生命力，可能需要使用网格图案表现织物的纹理，或使用背景色进行绘制来表现透明轻薄织物的效果。

提问
我要怎么绘制皮肤才能使其看起来晶莹剔透？

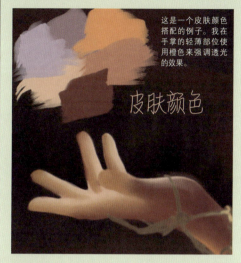

这是一个皮肤颜色搭配的例子。我在手掌的轻薄部位使用橙色来强调透光的效果。

回答
梅兰妮的答复

此处的诀窍在于色彩搭配。皮肤不仅仅只有粉色和米色，光也从来不是纯白，而阴影也从来不是纯黑。为了获得明亮皮肤的效果，你必须混合不同的颜色。

要理解这个，最好的途径是从真实生活中进行研究：你将注意到皮肤由大量色彩组成，就像绿色、黄色，甚至蓝色组成了光色，而蓝紫色、金色、棕色或红色组成了阴影色。这个解决办法中最困难的部分是在这些色彩中寻找平衡。

晶莹剔透的皮肤就是一个典型的例子：你需要调和饱和的颜色，如橙色、红色或黄色，来模拟皮肤的轻薄感和达到正确的效果。因此不要害怕使用这些色调——只是需要将它们放在独立的图层来检查它们的效果。

这里的光线不是纯白的——我选择一种非常浅的粉色，并混合浅豆沙色，来为手掌加入亮度。

提问
我如何绘制不同角度和形状的鼻子？

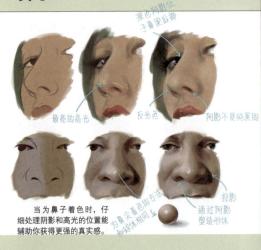

当为鼻子着色时，仔细处理阴影和高光的位置能辅助你获得更强的真实感。

回答
辛西雅的答复

把鼻子想象为一个投射阴影的三维对象，以此作为绘制的开始。就像它的解剖结构一样，当我们对鼻子进行想象时，我们会考虑多种形状，这些形状都是由阴影塑造的，并最终塑造出鼻子自身的形态。

在它的最简化的形态中，鼻子是一个背面宽正面尖的三角形块状物。你可以使用一个视觉模型来确定主要的投影位置，并观察头在转动时鼻梁是如何从直线变为转角的。当然，鼻子没有尖锐的转角，因此在上色时我们需要将笔尖想象成一个更像球体的形态，而鼻梁则是圆柱体。

当给鼻子上色时，要牢记以下几点。在平涂的肤色上以线条作画开始。记住我们之前讨论的几何形态，沿着轮廓运笔。有的鼻子很亮，因此我们需要经常从周围环境中吸取颜色。保存下脸部皮肤的最亮色，以此作为鼻子的高光色。

将鼻子想象成一系列的几何形，从而使不同角度的鼻子的塑造更加容易。

🎨 艺术家秘诀
鼻子的阴影

绘制鼻孔时要避免使用纯黑色。鼻孔是一个挖空的区域，其形态很不明显。因此事实上需要我们绘制的是来自周围鼻子的投影。选择一种与画面中其他阴影区域相似的深色来代替纯黑。

提问
你能清晰解释"明暗对比法"的含义吗？

回答
祖尔的答复

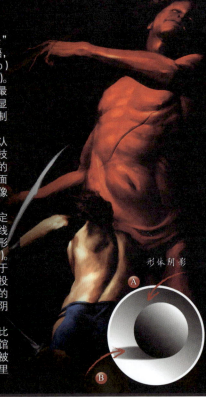

当然！"明暗对比法"一词来自意大利语，意思是"明"（chiaro）和"暗"（scuro）。明暗对比技术用于在图像的最亮值和最暗值之间创造出明显的对比，并专注于色调的控制和渲染。

莱奥纳多·达·芬奇被认为是第一个发展并完善这个技术的人。他深知要再现主体的相似度，必须复制出亮部块面和暗部块面的精确形状，就像它们在形体上呈现出的那样。

为了做到这一点，他确定了两种由跨越对象表面的光线所形成的特殊样式的阴影：形体阴影（A）和投射阴影（B）。进一步解释即形体阴影是位于主体背光面上的阴影块。而投射阴影的产生则是因为形体的一部分阻挡了光源，从而将阴影投射在邻近面上。

如果你想学习明暗对比法，那么去参观当地的博物馆吧。你会惊叹于这个技法竟被如此广泛地使用——包括这里所展示的我的作品。

提问
用数字方式做出涂鸦的效果，最好选择哪种画笔？

回答
杰里米的答复

正如用铅笔、炭笔或钢笔和墨水绘制素描图一样，保持材料的简单是关键。绝大多数情况下我只是使用一种硬边圆头画笔，并用压感进行画笔大小和不透明度的控制。但是后来我又为画笔加入了一些纹理效果：在画笔预设管理器中，打开双重画笔选项。它能在保持画笔形状相同的情况下，通过为触控笔施加少许压力，从而为画笔加入一个次级纹理。这也能给别的光滑数字表面带来一些颗粒感，如果你喜欢炭笔画的效果，那么这个正好合适。如果你惯于使用钢笔和墨水绘画，试试硬边圆头画笔，但是需要在画笔预设管理器中取消选择其他动态。无论你用何种方式创作，尽量多地试验各种画笔选项，直到获得一种非常自然的效果。

此处是使用Photoshop软件绘制素描草图的例子。纹理效果很微妙，但也正符合我的美学欣赏。

提问
我如何在Photoshop软件中创作出真实的水彩画效果或水彩风格?

回答
祖尔的答复

在 Photoshop 软件中创造出传统水彩画的效果其实相当简单。首先要考虑的是你想达到哪种水彩效果。诸如水彩颜料或广告画颜料这样的水性媒介既可以充分稀释来使用,也可以用于干画法,与丙烯颜料的使用方法相似。应当注意的是,每种使用方法并没有对错之分,因为不同的技术能给画面带来不同的效果和感觉。不同的仅仅是个人喜好,但是知道你自己想达到的效果能够使你的工作更加简单。

如果我使用一种湿润媒介进行传统绘画,通常来说我喜欢保持画稿非常稀薄,这样当媒介晾干后,就会出现半透明的效果。当干燥后,有时候我会选择使用干画法来绘制画面的某些部分,比如高光。在 Photoshop 中做这种效果的关键在于调整画笔的不透明度。低不透明度能让你在铺设颜料的同时,既能保留半透明性,又能与之前的笔触有细微差别。高不透明度能让颜料更具遮盖性,很适合用来改正错误或添加高光。

在这个例子中,我选择使用不透明的方式绘制某些高光部分,类似于传统干燥画笔的技法。这使得我能更好地将角色从背景中分离开。

并非所有的高光都是绘制出来的。这里我是通过擦除某些中性色调来将这些区域的高光凸显出来。

步骤: 获得水彩画的感觉

1 用彩色铅笔在白纸上绘制了人体躯干,并将其扫描进电脑作为绘画的开始。我将草图层的混合模式设置为正片叠底,并在其下新建一个背景层。这里我使用一种浅米色调填充背景,从而为整张画面带来柔和可爱的色彩效果。

2 接着,在草图层下方新建一个图层,并使用一种圆头硬边画笔,用快速和轻松的方式铺设一些颜色。这里重要的是保持画笔 30% 到 50% 的低不透明度设置。高于这个范围的设置会使线条变模糊。

3 最后,使用一种自定义画笔设置来添加一些水彩画纹理。此处的诀窍是不要将这种效果做得过多了,否则就是画蛇添足,使画面过于复杂。记住保持你的笔触轻盈而简单,这样你才可能获得想要的数字水彩画的效果。

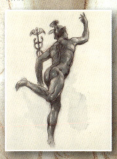
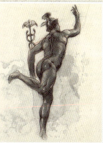

提问
我如何绘制眼睛并传达其中的感情？我画出来的效果总是扁平而缺乏生机的。

回答
辛西雅的答复

确定眼睛的形状是塑造感情的第一部。通过控制眼睑的曲度，以及虹膜和瞳孔的大小，你可以描绘出几乎所有的表情。我建议你对着镜子绘制你自己的眼睛，或者将你朋友的眼睛作为实物参考进行描绘，从而真正掌握脸部肌肉是如何影响眼睛的。

为了用多个例子向大家说明如何绘制眼睛的不同情感，我以一种中性的松弛的形状作为开始。

对于激动、惊讶或惊吓的表情，将上眼睑弯曲成近乎半圆形，给虹膜和上眼睑之间留出一些空白。作为一般原则，虹膜周围的空白越多，所表现的情感越强烈。

对于一个充满狡诈或欺骗的瞪眼，将上眼睑拉低到瞳孔顶端的位置，并将下眼睑抬高到覆盖部分虹膜。这个狭窄的杏仁形表明眼部肌肉正处于绷紧的状态，是一种沉思和压力的表现。

对于疲倦、失望或悲伤的表情，将两个眼睛朝下转到脸部以外。这个向下的角度显示了眉毛之间的肌肉正处于绷紧的状态，是典型的忧伤和苦恼的体现。

然后是爽朗的笑容，此时脸颊的肌肉将下眼睑向上推，并覆盖了虹膜的下半部分。对于更激动的笑容，进一步更大幅度地弯曲上眼睑。

除了形状，还有几个关于绘制出引人注目的眼睛的技巧。大多数人下意识地会被大眼睛吸引，因此抓住观众注意力的一个方法就是轻微地加大眼睛。大多数人不会注意到这个细小的变化。在悲伤的场景中，你可能会加入一些泪水盈眶的效果，或在眼球的白色部分加入一些充血的效果。对于强烈的情感，保持正对高光方向的虹膜颜色非常浅，这样即使在非常深色的眼睛中也能非常醒目地表达情感。

特征	情感
中性形状	中性情感
虹膜上方的白色可见 圆形 整个虹膜都可见	兴奋的 惊讶的 惊吓的
狭窄的形状 下眼睑覆盖虹膜	贪婪的 狡猾的 欺骗的
眼睑向下并远离鼻梁	悲伤的 失望的 疲惫的
下眼睑覆盖虹膜 上眼睑呈圆形	快乐的 狂热的 喜剧的

选择眼睛的形状是确定那些可感知的情感的第一步。

提问
我如何绘制侧面的脸部比例？

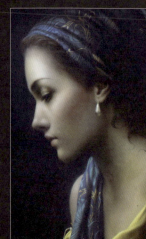

在这张侧面肖像画中，几乎不可能存在眼神接触，因此你必须通过光线和细节来捕捉观众的注意力。

回答
梅兰妮的答复

绘制侧面的脸并没有那么复杂，但是它与正面肖像的绘制完全不同。比例是一样的，只是你必须考虑五官的位置。

要做的第一件事就是快速为脸部打基础。想象它是一个正方形：鼻子和后脑勺位于左/右端点，下颌和头顶位于上/下端点。

画面看上去正确后，几乎一半的工作就完成了——接下来你所需要做的只是放置眼睛和嘴。眼睛应当在水平线中间，嘴部则放置在底端正方形的上部。在草稿中画出这些线条确实是有帮助的，但是不要过于依赖它们；它们仅是一种指引。

另一个重要的因素是体积。如果光线和阴影没有正确放置，那么角色看上去会很奇怪，因此画好线条之后需要考虑的就是形状。在我的这张草图中光线来自顶部，因此我在4个主要区域添加了光线：前额、鼻子、脸颊和下颌，这些是脸部包含最多边和角的部分。

艺术家秘诀
使你的眼睛更有神

这里有个我经常使用的简单技巧：我会水平翻转我的画稿，并在这个全新的位置绘制。这个方法能使我立即发现错误之处，尤其是解剖结构上的，如果是之前的相同画面，你可能经过几小时的绘画依然无法注意到这些问题。

提问
我如何为我的数字艺术加入纹理和大气效果？

回答

杰里米的答复

有多种途径可以为你的数字创作加入自然的纹理效果。我使用两种方法：一系列的笔触和叠加的扫描纹理。

大多数时候，我使用一种硬边圆头画笔，设置画笔的形状和不透明度通过压感进行控制，并加入一点双重画笔效果。我从不使用模糊画笔来塑造形体，因为它们看上去总是过于"数字化"。我在笔触上叠加笔触，并使用吸管工具选择重叠的颜色来上色。这样能做出非常好的渐变效果，同时又使得笔触可见。

当扫描纹理时，你可以使用任何你想要的纹理，只要它能用于你的扫描仪。绝大多数情况下我坚持使用传统物体，例如旧的颗粒纸、墨水和水彩斑点、炭笔涂抹、杂乱的丙烯颜料笔触，等等。将其进行扫描之后，你就可以对图层模式和不透明度进行各种方式的混合尝试。即使你无数次地重复这个步骤，某种程度上这个阶段始终是试验性的。

有时候我喜欢将图层翻转，并将图层混合模式设置为滤色，从而获得一些更亮的斑点和颗粒。你可以进一步发展出令人满意的模拟烟雾和尘埃的效果，从而为画稿加入大量的大气氛围。

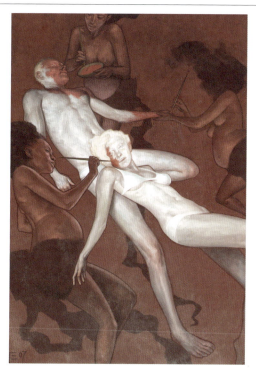

通过使用自然纹理和重叠的笔触，我能够缓和画稿中那些过于数字化的区域。

艺术家秘诀
开始留意你的边缘

当使用数字方式绘画时，很容易使对象形成锋利程度完全相同的边缘。柔化边缘（不一定是模糊化）和锐化边缘有助于画面焦点的表现，有助于统一画面并创造出手绘画面的效果。

步骤：从纹理中收获更多

1 当使用自然媒介创作纹理时，问问你自己是否准备将其放置在画面顶层作为一个人造的表面纹理，或将其作为一种特殊效果，比如烟雾。试验湿润和干燥墨水的使用，并使用葡萄藤炭笔和压缩炭笔来创造出不同的纹理强度层次，同时大量地使用丙烯颜料。将它们组织为一个集合，为今后的画稿做准备。

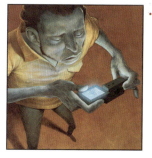

2 重叠扫描的纹理是画面绘制的最后一个阶段。当你把扫描图像放置在画稿上面后，试验所有的图层叠加模式，看看哪种效果更好。改变图层的色相/饱和度使其不只有黑白两色，并改变图层的不透明度为纹理提高可信度。最终我使用十个左右的纹理图层，但要保持它们相当不明显。

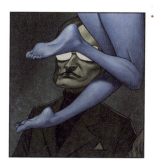

3 如果你想创造出纹理比画面更明亮的有趣效果，选择纹理层并点击图像 > 调整 > 反相。这会把你的扫描图像转为负片。选择图层叠加模式为滤色或颜色/线性减淡。按你的喜好调整色阶和不透明度。这能带来一种烟雾或尘埃的效果，并能加强人造表面纹理。

4 你可以使用纹理创造出你自己的画笔。使用矩形选择工具选择扫描图像一个正方形区域，确保纹理不要接触选取框的边缘。选择编辑 > 自定义画笔预设。这能将你的选择添加到你的画笔面板中。选择这个画笔并打开你的画笔预设来调整形状动态、散布以及别的选项。